KB094557

색이름 사전

색이름 사전

COLOR DICTIONARY
• 369 Colors with Illustrations •

아라이 미키 지음

야마모토 유스케·오타니 유노스케 그림

정창미 옮김

이상명 감수·편역

시작하며

우리가 사는 세상은 다양한 색으로 가득합니다. 자연계의 하늘, 땅, 물, 불, 식물의 녹음과 꽃들, 동물들…… 그 어느 것에도 색이 있습니다. 사람들은 다양한 색을 분류해서 즐기며 그 의미를 느끼고 추억을 담아 이름을 붙입니다. 그리고 색을 재현하는 데 도전해왔습니다. 색이름의 유래, 염료나 안료 등 색 재료의 역사, 시대나 지역에 따라 다른 색채 문화. 모든 색에는 '이야기'가 담겨 있습니다.

도대체 색에는 얼마나 많은 종류가 있을까요? 현재는 디지털 기술을 사용해 기호나 수치를 입력하여 수천만 가지 색을 정의할 수 있습니다. 그러나 현실에서 마주하는 색이란 아날로그에 연속되어 있는 것으로 도무지 헤아릴 수 없을 만큼 무수합니다.

인간이 인식할 수 있는 색의 한계는 100만 가지 정도라고 하지만 색의 분류 방법이나 그에 대한 느낌은 매우 큰 개인차가 있습니다. 그래서 공통으로 인식할 수 있는 색이름이 필요합니다. 그러나 같은 색이라 하더라도 개개인에 따라 보는 법이 다르고, 같은 색이름이라 하더라도 사람에 따라 연상하는 색은 가지각색입니다. 다른 색과의 균형과 조화에 따라 보는 법이 다르고 빛의 양이나

질감에 따라 색조는 달라집니다.

이 책에서는 일상에서 사용하는 색이름이나 관용적으로 사용하는 색이름, 동서양의 전통 색이름 등 369가지 색을 선택하여 그 유래와 역사에 대한 해설과 컬러 샘플을 담았습니다. 앞서 말한 대로 색이름으로 색조를 특정 짓거나 정의 내리는 것은 매우 어려운 일입니다. 본래의 색을 알 수 없는 오래전 색이름이나 자료에 따라 색이름이나 색조가 각기 다른 것도 많아 문헌을 기반으로 추정하여 재현한 색상도 몇 가지 있습니다. 병기한 CMYK 수치는 인쇄할 때 편의를 위한 것으로 어디까지나 참고용으로 사용해주기 바랍니다.

색채에 대한 감각은 시대나 문화, 개인에 따라 유동적입니다. 하지만 이런 다소 애매한 부분이 오히려 색채를 즐길 수 있는 여지를 남기기도 합니다. 아름다운 색, 아름다운 색이름, 그 하나하나가 지니고 있는 아름다운 이야기를 독자 여러분 각자의 감성으로 즐겨주시면 좋겠습니다.

지은이
아라이 미키

우리 주위를 둘러보면 색이 없는 것은 없습니다. 꿈에서조차 색을 보니 우리는 태어난 순간부터 색과 함께 살아간다고 할 수 있겠습니다. 그래서 색에는 지역, 계절, 음식, 나이, 성별, 취향, 나아가 우리의 기분까지 스며들어 있습니다. 색은 우리의 삶과 우주의 삼라만상을 그려내는 도구와 같습니다. 우리 주위의 모든 것과 함께 존재하는 무한대의 색이 있고 인간은 몇 백만 단위의 색을 볼 수 있는 눈을 가지고 있지만 사실 우리 일상생활에서 사용하고 있는 색이름은 30개 안팎입니다.

왜 이런 적은 수의 색이름만 사용하는 걸까요? 어쩌면 스치듯 늘 봤지만 그냥 흘려 본 풍경처럼 일상의 색들도 제대로 보고 있지 않았던 것은 아닐까요? 우리는 의미가 있는 것에는 이름을 붙여주고 기억합니다. 이름을 불러주었을 때 비로소 꽃이 되듯 이름을 가지면 그 대상은 나에게 의미 있는 존재가 됩니다. 우리 주위에 있었고 늘 보고 있었지만 미처 몰랐던 수많은 색을 찾아가는 작은 시

작이 되었으면 하는 마음에서 이 책의 감수와 편역 작업에 참여하게 되었습니다. 일상의 순간과 장면에서 의미 있는 색을 하나씩 발견해나가다 보면 그 순간은 의미 있는 사건이 되고 또 어느덧 내 삶의 팔레트는 다채로운 빛깔로 가득 차 있을 것입니다. 백 가지 색의 물감도 안 쓰면 굳어버려 못 쓰게 되듯 우리의 인생 팔레트 색도 자꾸 써야 퇴색되거나 굳지 않고 색색가지 감정이 빛나는 삶이 된다고 생각합니다.

오늘부터 우리의 일상에서 색을 발견하고 기억해봅시다. 지하철 창밖의 빛났던 노을의 색은 '원추리꽃색', 고민하는 내 머릿속같이 탁했던 하늘색은 '청란색', 마티스 작품에서 발견한 파란색은 '코발트 블루' 등, 이 책이 여러분의 '일상의 색 찾기'에 조그만 도움과 시작이 되길 소망하며 하늘이 능소화꽃색으로 물든 어느 저녁에 이 글을 마칩니다.

2022년 5월
이상명

디자인을 할 때 다양한 요소를 고려해야 하고 그중에서도 색은 매우 중요한 요소입니다. 초등학교 때 64색 크레파스를 선물로 받고 아주 행복했던 기억이 있습니다. 그 당시 크레파스의 색이름은 대부분 한글 이름이었습니다. 밤색, 하늘색, 초록색 그리고 이제는 사라진 살색도 있었습니다.

고등학생이 되어 미대 입시를 준비하며 만나게 된 포스터 칼라는 영어, 외국 이름투성이였고 발음조차 힘들었습니다. 미대 재학 중인 화실 선생님들조차 잘 알지 못해서 미뤄 짐작되는 발음으로 지도를 했습니다. 그때 그 이름의 의미와 유래가 많이 궁금했지만, 딱히 해결할 방법이 없었습니다. 시간이 흘러 몇 가지 색에 대한 의문은 우연한 기회에 풀렸지만, 우리가 불렀던 발음이나 추측했던 의미가 아닌 경우가 많았습니다.

그래서 더욱 이 책 『색이름 사전』의 출간이 반갑고 즐겁습니다. 색을 통해 소통하는 디자이너들이라면 한 번쯤 꼭 읽어봐야 할 책이니까요.

영화 〈악마는 프라다를 입는다〉 중에 색에 대한 재미난 에피소드가 있습니다. 편집장 미란다가 스태프들과 의상에 어울리는 푸른색 벨트를 고르는 회의 중에 주인공 앤디가 둘 다 비슷한데 뭘 고민하냐는 듯 피식 웃는 바람에 미란다로부터 색에 대해 엄청난 꾸중과 함께 설명을 듣습니다.

"너는 네가 입고 있는 스웨터 색이 세룰리언 블루인 것도 모르지. 2002년에 유명 디자이너들이 그 색을 컬렉션으로 디자인한 의상들이 대유행했어. 그러다 백화점을 거쳐 할인매장에서 너에게까지 간 거지. 그러는 동안 수백만 달러의 수익과 일자리를 창출했어."

색은 이처럼 때로 산업에 엄청난 규모의 영향을 미치기도 하고 디자이너와 관계자들에게는 언어 이상의 소통 수단이기도 합니다.

인류의 시작과 함께했던 색은 무엇일까요? 대지의 색인 갈색이라고 합니다. 그러나 갈색이 별도의 독립적인 색이름으로 불리게 되는 데는 매우 오랜 시간이 흐른 후였다고 합니다. 갈색은 모든 색을 품고 있어서 별도의 색으로 여겨지지 않았기 때문입니다.

그리고 세계 각국을 상징하는 국기의 75퍼센트에 붉은색이 포함되어 있다고 합니다. 다양한 지역, 역사를 가진 나라들이 붉은색을 자신들의 상징으로 채택한 이유는 무엇일까요? 민족, 지역 그리고 자연적인 것까지 복합적인 이유가 있을 것입니다. 그러나 붉은색은 한 가지 색이 아닙니다. 지역별로 붉은색을 부르는 명칭도 다르고 색상도 다릅니다.

색은 아름다움으로 대표되지만 오랜 역사 속에서 탄생과 함께 인간들이 부여한 의미를 통해 권위를 대변하기도 합니다. 동양에서는 노란색이 높은 신분을

상징했고 서구의 『구약성서』에서는 보라색이 권위와 제례를 상징했습니다. 이렇게 색은 탄생, 발견된 지역과 시기에 따라 쓰임새와 의미가 달랐습니다. 때로는 평민들은 사용이 금지되기도 했습니다.

인간은 대략 200여 가지의 색을 구분할 수 있다고 합니다. 물론 디자이너들과 같이 업무의 전문성을 통해 훈련된 경우는 더 많은 색을 구분하고 사용할 수 있을 것입니다.

이 책은 369가지 색상의 이름과 유래, 의미를 설명하는 것과 동시에 디자인 현장에서 활용할 수 있도록 CMYK 색상혼합 값을 보여주고 있습니다. 참고로 디자이너의 색은 인쇄를 위해 CMYK로 구성됩니다. 자연의 색을 인간의 기술로 재현하려는 것입니다.

디자인 전공 학생들과 현장의 디자이너들이 이 책을 통해 자신이 활용하는 색의 정확한 이름과 유래 그리고 상징까지 고려해서 디자인을 할 수 있다면 그 디자인의 깊이는 더 깊어지리라 생각합니다.

203인포그래픽연구소 대표
장성환

일러두기

이 책에서 제시한 색값이 일반적인 색값과 일치하지 않는 경우도 있을 것입니다. 이는 '시작하며'에서 작가가 언급한 개인, 시대, 문화 등에 따른 유동적인 색채 감각의 한 예라고 할 수 있습니다. 같은 색이름이지만 우리나라와 일본에서 관용적으로 가리키는 색이 다를 수 있기 때문입니다. 또 어떤 색은 우리가 평소 생각했던 색과 조금 다른 색일 수도 있습니다. 관용색이름은 시대와 환경에 따라 변하고 또 색 범위 자체가 애매한 특징이 있어 개인의 경험에 따라 인식이 달라질 수 있습니다.

이 책은 일본어 책을 번역한 것으로 당연히 두 나라의 역사, 문화, 기후, 관습 등의 차이가 있어 그 내용을 그대로 번역하면 이 책이 가지는 의미가 없어질 것이라 생각했습니다. 그래서 그대로 번역하는 것이 아니라 형식과 일부 내용만 유지하고 내용은 우리나라에 맞게 편역하여 새로 쓴 부분이 많습니다. 그 예와 근거는 다음과 같습니다.

01. 우리나라에는 존재하지 않는 일본 고유의 색이름인 (신바시이로, 단쥬로차) 가부키 배우나 지명에서 유래된 색이름은 색값을 기준으로 가장 가까운 우리말 색이름을 발굴하여 대체하였습니다.

02. 우리나라에도 존재하며 친숙하게 쓰이는 색이름의 경우 우리나라에 맞는 설명과 사례로 내용을 각색하였습니다. 또, 같은 색이름이라도 우리나라의 기준 색값과 다를 경우 '국가 표준원 KS A 0011 물체색의 색이름'을 근거로 수정하였습니다.

03. 우리나라에도 존재하나 색이름으로는 친숙하지 않은 경우 원서의 색값을 기준으로 새롭게 우리말 색이름을 발굴하여 대체하였습니다.

04. 대체 색이름의 선택 및 발굴 과정은 우선적으로 '국가 표준원 KS A 0011 물체색의 색이름 관용색이름'에서 가장 유사한 색값을 가진 색이름을 채택하였으며, 적합한 색이름이 없을 경우 색값에 가장 가까우면서도 일반적으로 친숙한 색이름과 대상을 찾아 색이름으로 선정하였습니다.

05. 작가가 언급했듯이 병기한 CMYK 수치는 인쇄할 때 편의를 위한 것으로 어디까지나 참고용으로 사용해주시기 바랍니다.

06. 이 책에서 제시한 색값과 색이름이 정답이 아닐 수도 있습니다. 다만 여러분이 일상에서 많은 색을 느끼고 기억하고 색이름을 발굴하며 활용하는 데 길잡이가 되길 바랍니다.

CONTENTS

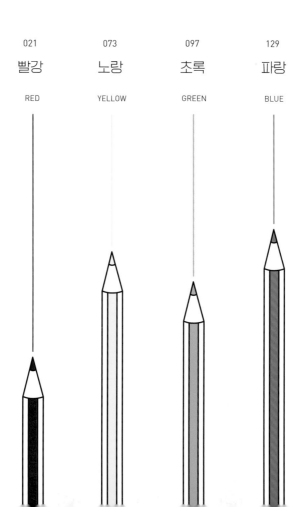

색채를 재현하기 위한
삼원색 CMY

감법혼색(CMY)

'색 재료의 삼원색'으로 시안(C), 마젠타(M), 옐로(Y) 3가지 색의 조합에
의해 표현된다. 색을 혼합하면 할수록 어두워지고 모두 섞으면 검은색
이 된다. 컬러 인쇄나 사진 프린트 등에서는 이 같은 방법으로 색을 재
현한다. 실제로 3색만을 혼합하면 검정이 아닌 탁하고 어두운 갈색이
되기 때문에 인쇄물에서는 블랙(K)을 첨가한 CMYK 4색을 사용한다.
블루를 의미하는 B와 혼동하지 않도록 K를 사용하고 있는데 이는 'Key
plate'의 약자이다. 감법혼색은 물체가 빛을 받아 반사한 색을 지각하
는 것이다.

색채를 재현하기 위한 삼원색 RGB

가법혼색(RGB)

'빛의 삼원색'으로 레드(R), 그린(G), 블루(B) 등 3가지 색을 빛의 분량이나 조합에 따라 다양한 색으로 표현한다. 색을 더하면 더할수록 밝아지고 3색 모두를 더하면 흰색이 된다. TV, PC의 모니터, 스마트폰의 화면, 무대조명 등에서 보는 색은 가법혼색으로 발광, 발색된다. 현재 우리가 사용하는 다수의 모니터에는 RGB 각각 256단계의 색조를 만들고, 그 조합에 따라 16,777,216색으로 표현된다. 가법혼색은 투과되는 빛의 색을 지각하는 것이다.

색을 구분하기 위한 세 가지 속성

색상

빨강, 노랑, 초록, 파랑 등, 색을 특징짓는 색감을 말한다. 규칙적으로 색상을 변화시켜가다 보면 서로 이어져 완전히 연속된 색상환을 이룬다. 색상환에서 서로 마주보는 두 색을 보색이라고 한다.

명도

색상에 따라 구분된 색은 명암에 따라 한층 더 변화한다. 흰색, 검은색, 회색은 색감을 갖고 있지 않기 때문에 무채색이라 부르며 명암만으로 분류된다.

채도

조금이라도 색감을 띠고 있는 색을 유채색이라고 한다. 유채색은 선명한 정도에 따라서도 분류된다.

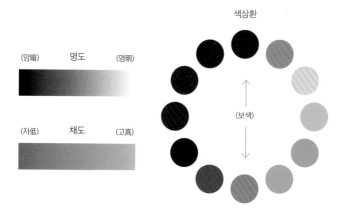

색이름의 종류

기본색채어

미국의 인류학자인 브렌트 베를린Brent Berlin과 언어학자인 폴 케이 Paul Kay가 다수의 언어에 대한 색이름 특성을 연구하여 발표한 '기본 색채어: 색이름의 보편성과 진화'에서 주장한 것으로 언어에 상관없이 존재하는 11개의 기본적인 색채어, 즉 흰색, 검은색, 빨간색, 노란색, 초 록색, 파란색, 주황색, 보라색, 회색, 분홍색, 갈색을 가리킨다. 색이름의 생성과 진화의 순서는 보편성과 차이점이 있으며 한국어, 일본어, 영어 는 11개의 기본색채어를 가지는 것으로 확인된다.

기본색이름

무채색 3색(흰색, 회색, 검은색), 유채색 10색(기본인 빨간색, 노란색, 초 록색, 파란색, 보라색과 그 사이에 있는 색인 주황색, 연두색, 청록색, 남색, 자 주색을 더한 것)을 합한 13색.

계통색이름

13색의 기본색이름에 명도(밝은, 어두운), 색상(빨간, 노란, 초록빛의, 파란, 보랏빛의 등), 채도(선명한, 흐린, 탁한, 진한, 연한 등)의 수식어를 붙여 색감 의 차이를 표현한다.

관용색이름

보통 명사에 색을 붙인 것으로 헤아릴 수 없이 많은 색이름이 존재한다. 복숭아색, 하늘색 등, 복숭아나 하늘이 지닌 그 자체의 색을 일컫는다.

CHAPTER. 1

RED

빨강

赤

가법혼색(RGB)의 삼원색 중 하나로 비緋, 홍紅, 주朱 등의 색을 총칭하는 말이다. 어원은 '불赤', '밝음明'에서 왔으며 모든 문화권에서 빛과 어둠을 가리키는 흰색과 검은색 다음으로 빛깔을 가진 색 중에 가장 먼저 생겨난 색이름이다. 안료로서도 그 역사가 깊어 4만 년 이전의 것으로 추정되는 벽화를 통해 선사시대에 철이 함유된 붉은 흙이 안료로 사용된 것을 알 수 있다. 주목성注目性이 뛰어나 경고, 금지, 강조 등의 의미의 표지판에 쓰이며 높은 호소력으로 마케팅적으로도 가장 많이 활용되는 색이다. '양陽', '열량', '힘', '전투', '혁명', '피', '사랑', '정열', '육체적 욕망' 등의 의미를 지녔고, 모든 색 중에 가장 기본이며 많은 상징적인 의의가 있는 색이다.

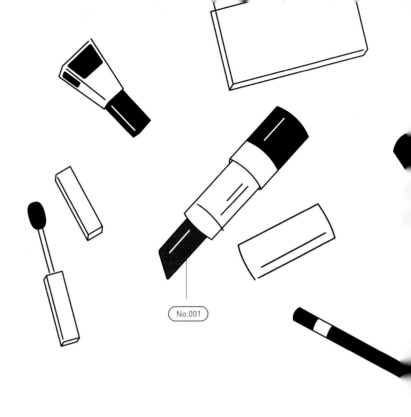

No.001

(No.001)

No.001
C10 / M100 / Y60 / K5

홍색

국화과의 일년생 또는 이년생 초본식물인 잇꽃(홍화紅花)의 꽃잎에서 채
취한 색소로 만든, 보라색을 띠는 선명한 빨간색이다. 홍색이라는 색이
름도 이 홍화로 물들인 색이라는 의미이다. 잇꽃은 에디오피아나 아프가
니스탄 등이 산지로 오래전부터 세계 각지에서 재배되었다. 잇꽃의 꽃잎
에는 붉은색 색소와 노란색 색소가 있어, 우선 황색소를 알칼리로 추출
해낸 다음 홍색소에 산을 넣어 붉은색으로 염색한다.

No.002
C0 / M85 / Y80 / K20

다홍색

다홍색은 잇꽃으로 염색한 빨간색이다. 노란색을 먼저 염색하고 그 위에
빨간색을 염색하므로 약간 노란색을 띤 차분한 빨간색이 된다. 고가의
잇꽃으로 복잡한 공정을 거쳐 만들어지기에 다홍색 의복은 궁중이나 신
분이 높은 사람들이 입는 귀한 옷이었다. 일반인은 혼인할 때나 입어볼
수 있었다.

No.003
C30 / M100 / Y100 / K20

적색

적색赤色은 가장 붉은색다운 붉은색을 가리키는 색이름으로 오정색五正色에서 남쪽, 불, 주작의 상징이다. '적赤'이라는 글자도 '불 화火'에서 유래되어 예로부터 잡귀나 부정한 것을 제거하는 벽사僻邪와 양의 기운으로 몸을 보호하는 호신護身의 의미로 우리 생활의 다양한 곳에 쓰였다.

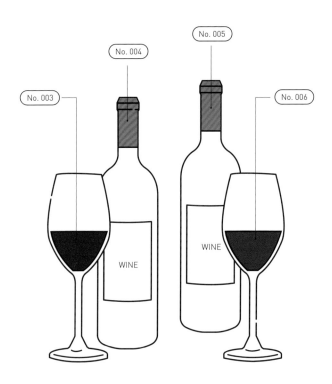

No.004
C0 / M70 / Y35 / K10

연홍색

연한 홍색. 일반적으로는 지치紫草로 염색한 연한 보라색을 가리키는 색 이름이지만, 잇꽃만으로 염색한 연한 홍색에 한하여 연홍색薄紅이라고 부르기도 한다.

No.005
C10 / M60 / Y35 / K15

바랜 홍색

바랜 홍색退紅·褪紅은 잇꽃으로 연하게 물들인 홍색으로 일반적으로 연 홍색보다 더 탁한 색을 가리킨다. '퇴退·褪'는 '줄이다, 덜어내다'라는 의미 로 빨아서 퇴색된 듯한 색을 말한다. 참고로 8~12세기 일본에서도 잇꽃은 상당히 고가에다 귀해서 일반인들에게 다홍색은 금지색이었다. 다만 바 랜 홍색 정도는 허락되어 사용할 수 있었다.

No.006
C15 / M100 / Y100 / K5

주홍색

짙게 물들인 붉은색으로 매우 선명한 빨간색이다. 빨간색의 원료가 된 잇꽃이 고가였기에 매우 고귀한 색으로 취급되었다. 우리나라의 홍색 염 색기술이 뛰어나 일본의 9~12세기 법령집 『엔기시키延喜式』에도 그 훌 륭함과 염색기술에 대한 기록이 남아 있다.

No.007
C5 / M75 / Y30 / K0

코스모스색

보라색을 띤 밝고 매우 선명한 분홍색으로 코스모스의 꽃 색을 가리킨다. 국화과의 한해살이풀인 코스모스는 가을의 상징으로 들판에 짙은 붉은 보라부터 연분홍, 하양까지 다양한 색의 꽃을 피우는데, 분홍빛 하면 연상되는 대표적 꽃이다.

No.008
C0 / M15 / Y10 / K0

벚꽃색

벚나무 꽃잎의 색. 약간 보라색을 띤 엷은 홍색으로 잇꽃으로 연하게 염색한 색을 가리킨다. 살짝 홍조를 띤 얼굴이나 피부색 등을 표현할 때에도 사용된다. 영어 색이름인 체리Cherry 혹은 체리 핑크Cherry Pink는 벚꽃의 색이 아닌 열매의 껍질 색을 일컫는다.

No.009
C10 / M80 / Y45 / K5

꽃분홍색

살짝 보라색을 띤 선명한 분홍색. 잇꽃으로 화사하고 진하게 염색한 짙은 분홍색으로, 조선시대에 어린아이의 색동한복 안감 색으로 많이 사용되었다.

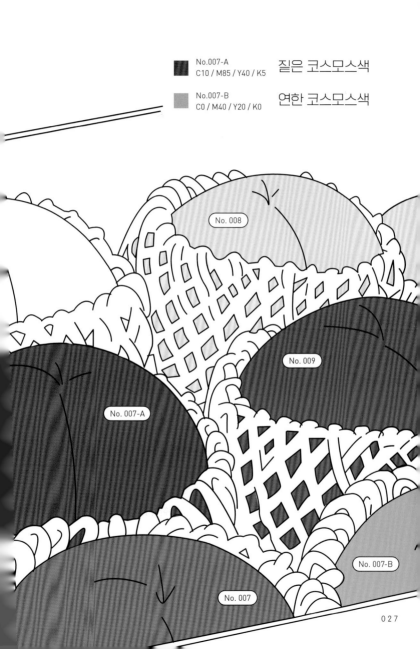

No.007-A
C10 / M85 / Y40 / K5
짙은 코스모스색

No.007-B
C0 / M40 / Y20 / K0
연한 코스모스색

No. 008

No. 009

No. 007-A

No. 007-B

No. 007

No.010
C0 / M100 / Y60 / K30

꼭두서니색

꼭두서니의 뿌리를 끓여 우려낸 물감의 색으로 자주색을 띤 빨간색이다. 꼭두서니는 우리나라 산야, 구릉지 등 전국 지천에서 자생하는 여러해살이 넝쿨풀로 어린잎은 식용으로 뿌리는 약재나 염색재료로 쓰인다. 인류가 꼭두서니로 염색한 기록은 기원전으로 추정되어 쪽indigo·藍과 함께 오랜 역사를 지닌 염료 중 하나이다. 우리나라에서는 삼국시대 이전부터 사용했을 것으로 예상되나 고려시대의 기록에서 꼭두서니 명칭이 확인된다.

No. 010

No.011
C5 / M95 / Y100 / K0

딸기색

잘 익은 딸기의 선명한 빨간색을 가리킨다. 딸기는 쌍떡잎식물 장미목 장미과의 여러해살이 열매채소로 한자로는 매苺·초매草苺라고 한다. 우리나라에는 1900년대 초엽에 전래된 것으로 여겨지며 전국 어디서나 재배가 가능해 친숙한 과일 중 하나이다.

No. 013

No. 012

No. 014

No.012
C20 / M95 / Y90 / K40

석류색

석류는 완전히 익으면 외피가 벌어지며 그 속의 진한 빨간색 종자가 보이는데 석류색은 이 종자의 색을 가리킨다. 석류는 투명하고 검붉은 종자가 빽빽하게 가득 차 있어 예로부터 다산과 다복의 상징으로 민화, 시가, 혼례 등에서 사용되었다.

No.013
C0 / M80 / Y50 / K15

진달래색

꼭두서니로 연하게 염색한 빨강색을 띤 밝은 보라색으로 진달래의 꽃 색을 가리킨다. 진달래는 개나리와 함께 우리나라 대표적인 봄꽃으로 봄꽃 중에 가장 화사하다. 고대로부터 우리나라 전 산천에서 흔히 볼 수 있었고 식용이 가능하며 김소월의 시 「진달래꽃」으로도 친숙한 식물이다.

No.014
C5 / M90 / Y95 / K0

토마토색

토마토의 빛깔과 같은 살짝 노란색을 띤 선명한 빨간색이다. 남아메리카가 원산지인 토마토는 전 세계에서 가장 친숙하고 많이 소비되는 과채류 중 하나로, 잘 익은 토마토는 리코펜lycopene 색소를 함유하고 있어 빨간색을 띤다. 조선시대 학자 이수광이 1614년 펴낸 『지봉유설芝峰類說』에 '남쪽 오랑캐 땅에서 온 감'이라는 뜻으로 토마토를 '남만시南蠻柿'로 소개하고 있는데, 이를 바탕으로 토마토가 이미 그전에 우리나라에 유입되었음을 짐작할 수 있다.

No.015
C50 / M90 / Y60 / K0

자목련색

자목련의 색과 같은 보라색에 가까운 진한 붉은색으로, 콩과 나무인 실거리나무(소방蘇芳)의 나무껍질을 달인 물에 잿물을 매염제로 염색해 만든 색이다. 이외에도 보랏빛을 띤 붉은색을 내는 염료로 잇꽃紅花이나 지치紫草 등이 있으나 소방蘇木·木紅은 이들보다 쉽게 구할 수 있어 가장 많이 보급되었다. 참고로 중국 송나라 서책 『계림지鷄林志』에 따르면 "고려 사람들이 염색 기술이 출중하며 특히 자색과 홍색은 중국보다 뛰어나고 아름답다"라고 기록되어 있다.

No.015-A
C25 / M75 / Y30 / K0

연한 자목련색

No.016
C35 / M100 / Y75 / K10

강낭콩색

강낭콩의 색으로 깊고 진한 자줏빛이 나는 붉은색이다. 한자로 채두菜豆, 운두雲豆라고도 한다. 원산지는 멕시코 일대이며 기원전 5세기부터 아메리카 대륙의 원주민이 재배하였고 콩류 중에서 재배 면적이 가장 넓다. 중국 명나라 이시진이 엮은 약학서 『본초강목本草綱木』의 기록에 따르면 우리나라에는 16세기경 옥수수와 함께 중국 남쪽 지방을 일컫는 '강남'에서 전해진 것으로 추측된다.

No.017
C0 / M60 / Y55 / K0

제라늄색

제라늄의 꽃 색과 같은 짙은 노란색을 띤 분홍색을 가리킨다. 새벽녘 해가 뜰 무렵 동쪽 하늘이 이 색으로 물든다. 제라늄은 남아프리카 일대가 원산지로 재배조건도 무난하고 병충해에도 강해 전 세계적으로 가장 많이 재배되는 관상용 화훼식물이다. 여러 종으로 개발되어 분홍, 빨강, 오렌지, 하양 등 다양한 색의 제라늄이 있지만 노란색을 띤 분홍색의 제라늄이 가장 일반적이다.

No.018
C0 / M90 / Y100 / K5

주색

노란색을 띤 밝고 선명한 빨간색으로 주색朱色은 황화수은Hg_2S을 주성
분으로 한 빨간색 안료로 고대부터 전해진 색이름이다. 오방색五方色의
정색인 적색赤色과 같은 의미로 쓰이는 경우가 많아 남쪽과 주작을 상징
한다. 고대에는 권위를 상징하는 색이었기에 그 영향이 남아, 중요한 결
정을 내리는 권한의 상징인 도장의 인주印朱나, 일본 신사神社의 도리이
鳥居(일본의 신사 입구에 세워진 붉은색 문)의 색으로도 쓰였다.

No.019
C0 / M60 / Y65 / K30

적토색

적토색赤土色은 붉은 흙을 상징하는 색으로 산화제이철Fe_2O_3을 주성분
으로 한 탁한 주황색이다. 우리나라에서는 고대부터 붉은색은 액厄을 없
애주고, 사邪를 막아주는 효과가 있다고 여겨 적토 역시 건축물, 안료, 염
료 등에 두루 쓰였다.

No.020
C5 / M60 / Y50 / K10

진사색

진사辰砂는 적색계의 광물성 안료로 주홍색 또는 적갈색을 띤다. 중국 후
난성湖南省의 진주辰州가 그 산지로 유명하여 색이름이 유래되었다. 세
계 각지에서 고대로부터 안료로 사용했으며 특히 동양에서는 화구畵具
외에 주칠朱漆이나 인주印朱로도 쓰였다. 진사자기辰砂磁器라 하여 도자
기의 안료로도 활용되었는데 진사자기는 12세기 고려시대에 고려청자
에 사용하기 시작한 게 시초이다.

No.021
C0 / M85 / Y90 / K30

인주색

천연광물인 진사辰沙에 비해 유황과 수은으로 만들어진 인공적인 주색으로 은주銀朱라고도 한다. 수은을 구워 만들어 시간이 지나도 변색이 되지 않아 단청의 안료, 검이나 금속 장신구의 채색, 주묵朱墨이나 인주印朱에 사용된다.

No.021-A
C0 / M70 / Y75 / K10

연한 인주색

No.021-B
C0 / M85 / Y90 / K50

진한 인주색

No.022
C25 / M75 / Y85 / K0

대자색

노란색을 띤 탁하고 진한 붉은색. 대자代赭는 중국 산시성山西省 다이조 우代州에서 생산된 적철광을 다량으로 함유한 흙으로 만든 붉은색 안료 를 뜻한다. 현재에는 산화철을 사용해 인공적으로 만들고 있지만, 색이 름만은 그대로 남아 있다. 동양화나 수묵채색화에서 자주 사용되는 안료 이다.

No. 022　　　　　　　　　　　No. 023

No.023
C25 / M85 / Y90 / K25

벵갈라색

노란색을 띤 어두운 붉은색. 인도의 벵골에서 생산된 안료로 염색한 붉 은색으로 색이름은 네덜란드어 '벵갈라Bengala'에서 유래했다. 우리나라 에는 일본을 통해 도래되었으며 홍갈색을 홍병紅柄 또는 변병弁柄이라고 도 하는데 이는 벵갈라Bengala의 일본식 한자 표기에서 유래된 것이다.

No.024
C10 / M80 / Y90 / K0

단색

단색丹色은 붉은 흙이나 붉은 안료를 말하며 연단鉛丹(사산화삼납Pb$_3$O$_4$)
이라 불리기도 하는데 이는 유황이나 질산칼륨을 첨가해 구운 산화염의
색이다. 단색은 붉은색을 전반적으로 총칭하지만, 주색보다는 다소 갈색
빛을 머금고 있다. 오늘날에도 연단은 도자기의 유약이나 녹을 방지하기
위한 도료 등에 사용되고 있다.

No. 024 No. 025

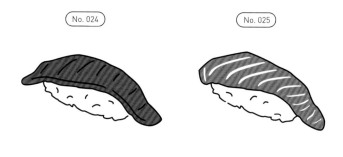

No.025
C0 / M65 / Y75 / K0

능소화색

노란색이 많이 섞인 진한 오렌지색으로 능소화나무의 꽃 색을 가리킨다.
지금은 담벼락에서 흔히 피어 있는 꽃이지만 본래 능소화凌霄花는 '하늘을
능가하는 꽃'이란 뜻으로 양반들이 좋아해 양반집 마당에만 심을 수 있다
하여 양반꽃이라 불렸다. 또 왕을 사모하다 죽은 궁녀가 담벼락에 묻혀
변심한 임금을 기다리겠다고 하여 피어난 꽃이라는 전설이 있다.

No. 026

No.026
C35 / M80 / Y50 / K60

머루색

포도과의 덩굴식물 머루의 잘 익은 열매 색으로 어두운 적갈색이다. 머루는 한국, 중국, 일본 등지가 원산지이고 주로 산기슭과 산속에서 자라며 우리나라의 전국 산야 특히 계곡 부근에서 쉽게 볼 수 있다. 머루의 잎과 뿌리는 구황식물이나 약으로, 열매는 술이나 청으로, 줄기는 지팡이로 이용하는 등 오랜 세월 생활에서 친숙하게 쓰인 식물로 고려가요 「청산별곡」과 같은 시가는 물론 관련된 속담도 여럿 전해지고 있다.

No. 027

No.027
C40 / M90 / Y100 / K65

복분자색

갈색빛을 띤 어둡고 진한 붉은색으로 장미과 야생 나무딸기인 복분자의
열매 색을 가리킨다. 복분자覆盆子라는 이름은 '엎어질 복覆, 항아리 분盆'
자를 쓰는데 이 열매를 먹으면 요강이 뒤집힐 만큼 소변줄기가 세어진다
는 속설에서 유래되었다는 설이 가장 유명하나, 복분자 열매 모양이 마
치 요강을 뒤집어 놓은 것처럼 생겼다고 해서 이름이 유래되었다는 설도
있다. 그 외에 음력 5월 즈음 열매가 검붉은색으로 익는다 하여 오표자烏
藨子, 대맥매大麥苺, 삽전표揷田藨, 재앙표栽秧藨라고도 불렀다.

No.028
C0 / M15 / Y5 / K0

메꽃색

메꽃의 색과 같은 아주 연한 분홍색이다. 메꽃은 우리나라 전국 들이나 산에서 흔히 볼 수 있는 여러해살이 식물이다. 나팔꽃, 메꽃 모두 메꽃과 식물로 꽃이 선풍기의 회전 기능처럼 태양을 따라 움직인다(향일화向日花) 하여 선화旋花라고 한다. 아침나절에만 꽃이 피고 한낮에는 오므라드는 나팔꽃과 달리 메꽃은 저녁에 오므라든다.

No.029
C0 / M60 / Y30 / K0

복숭아꽃색

복숭아의 꽃 색과 같은 진하고 밝은 분홍색이다. 복숭아는 중국이 원산지로 가지는 악귀를 쫓으며, 열매는 불로장생의 선과仙果로 장수한다 하여 신성시해왔다. 우리나라에서는 1세기경 백제나 신라에서 궁내의 뜰에 관상이나 식용을 목적으로 복숭아나무를 심었던 것으로 짐작되어 그 역사가 길다. 복숭아꽃은 우리 조상들이 가장 좋아하던 꽃 중의 하나로 시화의 소재로 즐겨 쓰였다.

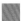

No.030
C5 / M55 / Y15 / K0

패랭이꽃색 · 석죽색

석죽과의 여러해살이풀인 패랭이의 꽃 색과 같은 약간 보랏빛을 띤 핑크이다. 석죽은 우리나라 전국의 산과 들에서 흔히 볼 수 있고 척박한 환경이나 바위틈 등에서도 잘 자라 민초民草를 상징하기도 한다. 특히 꽃을 뒤집어 보면 둥근 꽃받침이 옛날 천민들이 주로 썼던 패랭이를 닮았다 하여 패랭이꽃이라 부른다. 영어 색이름인 핑크Pink는 석죽과 패랭이꽃속 식물의 꽃 색을 총칭한다.

No.028-A
C0 / M100 / Y85 / K30

체리

No.028-B
C0 / M80 / Y10 / K0

체리 핑크

No.030-A
C0 / M60 / Y35 / K10

진분홍색

No. 029

No. 028-A

No. 028

No. 030-A

No. 030

No. 028-B

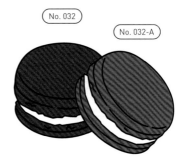

No. 031

No. 032

No. 032-A

No.031
C15 / M80 / Y0 / K0

모란색

모란의 꽃 색과 같은 보랏빛이 강한 진하고 화려한 분홍색이다. 신라 진평왕 때 당 태종이 모란 그림과 함께 씨를 보냈다는 기록으로 보아 6세기경 중국에서 모란이 전해진 것으로 추측된다. 모란은 작약과의 낙엽관목 식물로 꽃이 화려하며 위엄과 품위를 갖추고 있어 부귀화富貴花라고 하며 최고의 아름다움과 부귀와 같은 길상의 의미로 여겨져 예복, 민화나 병풍, 침구류에 그려 넣어 부귀평안富貴平安을 기원했다.

No.032
C5 / M95 / Y15 / K0

철쭉색

진달랫과 낙엽관목인 철쭉의 꽃 색과 같은 보랏빛의 선명하고 진한 핑크이다. 철쭉은 우리나라 전역에 흔히 분포하는데 남부지방은 500미터 이상의 고지에서 철쭉나무의 군락을 종종 볼 수 있으며 중부지방부터는 산어귀에서도 흔히 보인다. 철쭉나무는 진달래속이지만 독성이 있어 꽃을 식용하지 못하며 수목의 관리가 쉽고 아름다워 관상수로 많이 이용되고 있다.

No.032-A
C0 / M85 / Y15 / K0

서양 철쭉색

No. 033

No. 034

No.033
C15 / M90 / Y30 / K0

분꽃색

분꽃은 남아메리카 원산의 원예식물로 꽃의 색과 무늬가 다양하나 우리나라에서는 보라색이 많이 섞인 진한 핑크 꽃이 주류이다. 꽃이 지면 그 자리에 열매가 맺히고 나서 동글동글한 까만 씨가 생기는데, 이 까만 씨에서 분처럼 하얗고 향기도 좋은 가루가 나온다 하여 분꽃이라 불린다.

No.034
C0 / M45 / Y40 / K5

오미자물색

오미자를 우려낸 물의 색을 말하며 노란색을 띠는 연한 분홍색이다. 오미자는 오미자나무의 열매로 8~9월에 1센티미터 지름의 작은 구슬 같은 붉은색 알들이 이삭 모양으로 여러 개가 달린다. 단맛·신맛·쓴맛·짠맛·매운맛을 느낄 수 있어 오미자五味子라고 불리는 데 그중 신맛이 가장 강해 생식을 하기보다는 설탕에 절이거나 말려서 차로 음용한다.

No.035
C0 / M40 / Y20 / K10

백년초색

백년초에서 추출한 색소의 색으로 보라색을 띤 연한 분홍색이다. 백년초는 부채선인장속 식물로 멕시코에서 해류를 타고 제주 해안가에 밀려와 자생한 것으로 추측된다. 유익한 성분이 많아 백 가지 병을 고치고, 그 열매를 먹으면 백년을 산다는 설에서 백년초라고 불렀다. 건조시켜 가루를 내어 제과, 제면, 떡 등에서 분홍색을 낼 때 천연색소로 사용된다.

No. 036

MOTEL
Coral

MOTEL

No.036
C0 / M80 / Y75 / K0

적산호색

적산호의 색과 같은 살짝 탁한 다홍색이다. 오늘날 산호색이라 하면 대다수가 노란색을 띤 연한 핑크, 즉 영어의 코랄 핑크Coral Pink를 연상하지만 그것은 핑크빛 홍산호를 가리키는 것으로 보석에서의 산호는 색에 따라 아주 붉고 진한 피산호, 붉은 적산호, 하얀 백산호 등이 있다. 동양에서는 오래전부터 적산호에 여의주와 같은 가치를 두고 귀하에 여겨 갈아서 비녀나 노리개와 같은 장식품에 사용했다.

No. 035

SHOP

COFFEE

No.037
C5 / M85 / Y65 / K0

접시꽃색

접시꽃의 색과 같은 살짝 노란색이 섞인 진한 분홍색이다. 접시꽃은 쌍떡잎식물 아욱목 아욱과의 여러해살이풀로 우리나라에서 역사가 오래된 꽃이다. 설화에 따르면 다른 꽃들은 이익을 쫓아 떠날 때 홀로 의리를 지키며 화원에 남았다 하여 접시꽃은 집 앞의 대문을 지키는 꽃으로 대문 근처나 마을 어귀에 많이 심었다고 한다.

No. 037-A

No. 037-B

No. 037

No.037-A
C0 / M60 / Y55 / K5
수박주스색

No.037-B
C15 / M55 / Y60 / K50
감씨색

No.038
C0 / M75 / Y50 / K55

팥색

콩과의 한해살이풀인 팥의 열매 색으로 갈색이 섞인 탁하고 어두운 붉은
색이다. 팥은 동북아시아가 원산지로 오랜 재배 역사를 가지고 있다. 우
리나라는 팥죽, 떡, 빙수 등 예로부터 현재까지 계절에 따라 다양한 팥요
리를 즐긴다. 팥의 붉은색은 액을 막아주고 안토시아닌 및 비타민 B군을
포함한 풍부한 영양분은 원기를 북돋아주는 유용한 작물이다.

No.039
C0 / M45 / Y30 / K60

무화과색

탁하고 진한 보랏빛을 띠는 빨간
색으로 잘 익은 무화과나무 열매
의 색이다. 무화과는 뽕나무과 낙
엽 관목으로 기원전 약 2000년
경인 수메르왕조시대에도 경작
한 기록이 있어 세계에서 가장 오
래된 과수로 알려져 있다.

No. 038

No. 039

No.040
C0 / M100 / Y80 / K40

카민

약간 보라색을 띤 진한 빨간색으로 라틴어 카르미누스carminus에서 유래했다. 카민carmine은 고대 때부터 사용되어온 붉은색 천연유기염료로 중남미의 선인장에 기생하는 암컷 깍지벌레(연지벌레)에서 추출한다. 카민Carmine, 크림슨Crimson, 버밀리온Vermilion 모두 코치닐 색소에서 만들어진다.

No.041
C0 / M95 / Y95 / K0

스칼렛

밝고 선명한 주황빛의 붉은색. 스칼렛Scarlet은 10~11세기경부터 알려진 유서 깊은 색이름으로 추기경직을 상징하는 고귀한 색으로 여겨진 한편, 『성경』의 탕녀 바빌론을 상징하는 색이기도 하다. 미국의 초기 청교도인들이 간통한 여자에게 벌로써 가슴에 간음을 뜻하는 'adultery'의 첫자인 'A'를 주홍색으로 다는 벌을 주어, '주홍글씨'는 음탕한 여자의 죄를 상징하는 단어가 되었다. 하지만 현대에서는 어떤 개인이나 단체가 정당성 없이 특정 대상에게 부정적인 이미지의 낙인을 찍는 것을 의미한다.

No.042
C0 / M100 / Y70 / K35

카디널

가톨릭에서 교황 다음으로 높은 지위를 가진 추기경(카디널cardinal)이 착용하는 모자와 전례복의 붉은색을 가리킨다. 추기경의 모자를 '스칼렛 햇Scarlet Hat'이라 부르는데 붉은색은 권위와 순교자의 피를 상징한다. 진하고 밝은 붉은색은 많은 양의 연지벌레가 필요하므로 추기경의 붉은 예복은 고가일 수밖에 없다. 이것은 그 존재의 가치와 권력을 상징하기도 한다.

No. 040

No. 041

NOTE
BOOK

NOTE
BOOK

No. 042

 No.043
C0 / M85 / Y90 / K0

파이어 레드

파이어 레드Fire Red는 타오르는 불꽃의 색을 가리킨다. 오렌지색이 섞인 강렬하고 선명한 빨간색으로 플레임 레드Flame Red라고도 한다. 불이나 불꽃의 색은 염료나 안료로 재현이 불가능하므로 불타오르는 느낌을 주는 색으로서 에너지나 생기 있게 빛나는 것을 표현할 때 사용된다.

No.044
C0 / M95 / Y70 / K0

시그널 레드

정지 신호에 사용되는 채도가 높고 선명한 빨간색을 시그널 레드Signal Red라고 한다. 교통정리가 필요하게 된 산업혁명 이후인 1902년에 영어 색이름으로 등장했다. 시각적으로 강하게 인식되는 특성이 있기 때문에 먼 거리에서 식별을 필요로 하는 사물에는 우선적으로 빨강을 선택하는 경우가 많다.

No. 046

No. 045

No.045
C0 / M95 / Y50 / K20

매더 레드

매더 레드Madder Red는 연안이 산지인 서양 꼭두서니로 염색한 색으로 고대 로마나 비잔틴시대부터 애용되어 빨간색을 서민도 쉽게 사용할 수 있게 되었다. 매염제의 종류나 양을 변화시키는 것으로 브라운 매더 Brown Madder, 퍼플 매더Purple Madder 등 발색에 미묘한 변화를 줄 수 있다.

No.046
C10 / M95 / Y70 / K20

터키 레드

터키 레드Turkey Red는 꼭두서니로 염색한 매우 선명한 색으로 보랏빛이 없는 진한 빨강이다. 터키인이 쓴 모자에서 유래한 색이름이다. 인도에서 터키로 전해진 동양 꼭두서니의 색소에 석탄과 알루미늄화합물을 매염제로 사용해 염색했다. 오리엔탈 레드Oriental Red라고도 불린다.

No.047
C15 / M90 / Y85 / K5

폼페이언 레드

폼페이언 레드Pompeian Red는 이탈리아의 고대 도시 폼페이에서 발굴된 유적 중 귀족의 저택에 그려진 벽화에 사용된 빨간색을 일컫는다. 고가의 귀한 진사辰砂가 풍족하게 사용되었다. 복원된 프레스코화에서 특히 선명한 부분의 빨강을 취해 1882년에 색이름으로 정했다.

No.048
C0 / M75 / Y50 / K55

베니션 레드 ·
인디언 레드 · 옥시드 레드

산화철FeO의 적갈색. 산화철은 인류 최고最古의 광물성 안료로 구석기 시대의 동굴벽화에도 사용되었다. 중세 해양 국가였던 베네치아에서는 각지에서 색채의 원료가 유입되었는데 특히 인도산 산화철은 '베네치아의 빨강Rosso Venetiano'으로 여겨질 만큼 르네상스시대 화가들이 애용한 색상이다.

No. 048

No.049
C0 / M85 / Y85 / K0

버밀리언

버밀리언Vermilion은 유화수은에서 만들어진 인공안료의 붉은색으로 주색朱色보다 다소 노란빛을 띤다. 광물안료로서 9세기에 연금술사가 수은과 유황을 사용해 제조했다고 전해지며 16세기에는 황화수은HgS보다 저렴한 물질로 버밀리언을 만들 수 있게 되었다.

No. 050

No. 051

No. 052

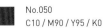

No.050
C10 / M90 / Y95 / K0

포피 레드

포피 레드Poppy Red는 포피(계양귀비) 꽃과 같은 노란색을 띤 선명한 빨간색으로 특히 프랑스인들이 좋아하는 색이다. 유럽에서는 밭에서 자생하는 포피 꽃을 흔하게 볼 수 있다. 얇은 꽃잎이 섬세하고 요염한 것이 고대 중국의 미녀를 연상시킨다 하여 '우미인초'라고도 부른다. (우미인초虞美人草의 '우虞'는 중국 초나라 항우의 애첩 우희를 가리키며 항우가 죽은 후 자결한 우희의 무덤에 개양귀비꽃이 피었다는 설화에서 유래했다.)

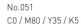

No.051
C0 / M80 / Y35 / K5

카멜리아 · 동백꽃색

카멜리아Camellia는 동백나무과 상록교목인 동백나무 꽃의 색으로 빨강보다 선명하고 짙은 핑크이다. 동양산 동백은 17세기 유럽에 전해져 19세기 후반 알렉상드르 뒤마의 소설 『춘희(동백 아가씨La Dame aux camélias)』에서 주인공이 항상 몸에 지닌 동백꽃에서 기인해 이 같은 색 이름이 탄생하게 되었다.

No.052
C5 / M45 / Y10 / K0

로투스 핑크

로투스 핑크Lotus Pink는 수련과 여러해살이 수초인 연꽃의 색으로 노란색과 보라색을 띤 핑크이다. 연꽃은 가장 오래된 식물의 하나로 불교에서는 성스러운 의미를 지닌다. 고대 이집트에서는 부활의 상징으로 존중되었다.

No.053
C0 / M95 / Y40 / K0

로즈 레드

로즈 레드Rose Red는 붉은 계열의 장미꽃 색으로 약간 자줏빛을 띤 밝고 선명한 빨간색이다. 일반적으로 관용어구로 자주 사용하는 '장밋빛'은 특정한 색을 가리키는 것이 아닌 혈색이 좋은 붉은 기운을 띤 피부색이나 밝고 희망에 가득 찬 세계를 표현하는 말이다.

No. 053 No. 054

No.054
C5 / M60 / Y20 / K0

로즈 핑크 · 로제

노란색과 살짝 파란색을 띤 핑크. 유럽에서 장미는 오래전부터 수많은 다양한 것들의 상징으로 사랑받아왔다. 로즈 핑크Rose Pink라는 색이름은 이미 13세기에 문헌상에 등장한다. 프랑스에서는 핑크색 전반을 로제Rosé라고 부르며 여러 단계의 색조와 색이름이 있다.

No.055
C0 / M25 / Y5 / K0

베이비 핑크 · 베이비 로즈

색이름으로서는 비교적 최근인 20세기 초 이후부터 등장했다. 서양에서는 여자 아기 옷의 표준색으로 사용되었고 약간 파란색을 띠는 아주 연한 핑크색이다. 현재는 아기 옷에 한정하지 않고 이 같은 계통의 색을 베이비 핑크Baby Pink라고 부른다.

(No. 055) (No. 056)

No.056
C15 / M60 / Y30 / K20

올드 로즈

올드 로즈Old Rose는 회색빛을 띠는 장미색이다. 올드는 '수수한', '탁한', '빛 바랜' 등의 의미로 사용되며 수수한 색을 표현할 때 '앤틱antique'이라는 수식어를 사용하기도 한다. 로즈 그레이Rose Grey, 애시 로즈Ash Rose라고도 불린다.

 No.057
C10 / M100 / Y50 / K10

라즈베리 · 프랑부아즈

장미과의 관목 라즈베리raspberry의 열매 색과 같은 짙고 선명한 보랏빛의 빨간색. 라즈베리는 오래전부터 유럽의 여러 지역에서 재배되었고 열매를 생으로 또는 과자, 잼, 술 등으로 만들어 먹었다. 특히 프랑스에서 베리 계열은 매우 친숙한 과실로 과실별로 색이름을 분류해 사용한다.

 No.058
C0 / M20 / Y25 / K0

피치

노란색을 띤 연한 핑크. 동양에서는 복숭아peach 꽃의 색상을 가리키지만, 서양에서는 껍질을 깎은 과육의 색을 가리킨다. 원산지가 중국인 복숭아는 기원전부터 유럽으로 전해졌다.

No. 058

No. 057

No. 059

No.059
C15 / M95 / Y80 / K5

빨간 피망색

빨간 피망의 색. 선명한 생야채의 색이 아닌 가열한 후 탁하고 묵직해진
피망의 빨간색을 가리킨다. 동양에서 피망은 초록색으로 대표되며 빨간
피망은 '파프리카'라고 인식되지만, 프랑스에서는 빨간 피망이나 초록색
피망 모두 피망으로 통칭하며 초록색보다 빨간색이 더 일반적이다.

No.060
C0 / M65 / Y50 / K10

슈림프 핑크

슈림프 핑크Shrimp Pink는 삶은 작은 새우의 껍질 색으로 노란색을 띤 붉은빛의 핑크이다. 조금 더 큰 바다 새우를 의미하는 프론Prawn이나 프랑스어 크레베트Crevette라는 색이름도 있다. 모두 삶은 새우의 껍질 색을 가리키며 거의 비슷한 색이다.

No.061
C0 / M55 / Y40 / K0

샐먼 핑크

샐먼 핑크Salmon Pink는 연어 속살과 같은 선명한 오렌지빛을 띤 핑크로, 인상이 매우 강하게 남는 색이다. 생선에 대한 구별을 그다지 명확하게 두지 않는 영국에서도 비교적 오래전부터 사용되어온 색이름이다.

No.062
C40 / M100 / Y60 / K30

와인 레드 · 보르도

레드 와인red wine과 같은 진하고 어두운 빛깔을 띤 붉은 자주색. 와인은 유럽 전역에서 생산되지만, 특히 프랑스 남부 보르도에서 생산되는 것이 레드 와인의 대명사였기에 19세기부터 레드 와인색을 가리켜 보르도Bordeaux라 부르기 시작했다.

No.063
C60 / M100 / Y100 / K30

버건디

짙고 어두운 검은빛을 띤 붉은색. 버건디Burgundy는 프랑스 남동부 부르고뉴의 영어명으로 이 지방에서 생산된 와인의 색을 가리킨다. 프랑스에서 부르고뉴Bourgogne라고 일컫는 색보다 어둡고 탁한 것은 운송이나 보관 문제로 인해 와인이 열화되었기 때문이라고 여겨진다.

No.063-A
C35 / M100 / Y45 / K0

마르살라

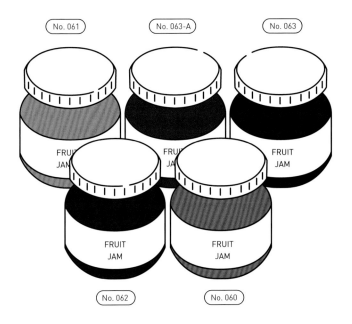

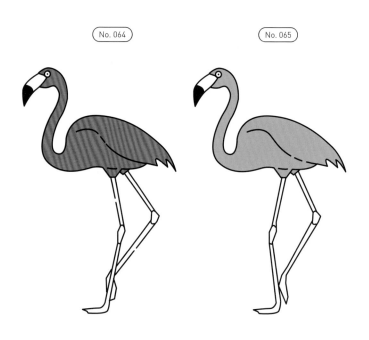

(No. 064)　　　　　　(No. 065)

 No.064
C0 / M80 / Y50 / K0

플라밍고

플라밍고과 대형 조류 플라밍고의 날개 색. 실제 날개는 연한 핑크부터
선명한 연지색까지 폭넓게 전개되나 색이름으로서 플라밍고Flamingo는
노란색을 띠는 진한 핑크를 가리킨다. 어원은 불꽃을 의미하는 라틴어
플람마Flamma에서 파생된 것으로 날개의 붉은색에서 유래되었다.

No.065
C0 / M45 / Y50 / K0

코랄 핑크

코랄 핑크Coral Pink는 복숭앗빛 산호색으로 노란색을 띠는 밝은 핑크이다. 동양에서는 적산호가 매우 진귀하게 여겨진 것에 반해, 서양에서는 적산호를 채취하기 쉬웠기에 복숭앗빛 산호를 더 귀하게 여겼다. 16세기에 이미 색이름으로 기록된 코랄Coral은 빨강이 아닌 핑크를 가리킨다.

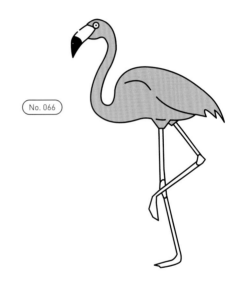

No. 066

No.066
C0 / M30 / Y15 / K0

셸 핑크

셸 핑크Shell Pink는 조개껍질 안쪽에 보이는 연한 핑크 혹은 꽃조개 색을 가리킨다. 꽃조개는 아시아에도 서식하여 9~12세기부터 노래로도 읊어졌지만, 당시 색이름으로 동물의 이름을 사용하는 일이 드물었기에 이에 해당하는 색이름은 없다.

No.067
C0 / M100 / Y60 / K20

루비

보석 루비ruby와 같은 투명감이 있는 진한 자줏빛의 선명한 붉은색. 루비는 중세에는 로맨스의 상징으로 여겨져 색이름으로서 이미 16세기부터 사용되기 시작했다. 특히 투명도가 높은 짙은 붉은빛 루비는 '피전 블러드pigeon blood(비둘기의 피)'라 불리는 최상급의 루비로 진귀한 보석이다.

No. 067

No.068
C10 / M100 / Y65 / K50

가넷

보석 가넷garnet의 색. 루비보다 어두운 붉은색으로 18세기부터 색이름으로 사용되었다. 동양에서는 보석 가넷을 석류석이라 했으며, 석류알의 색과 닮은 짙은 붉은색을 석류색이라고 부른다. (석류색에 대한 설명은 본문 31쪽 참고.)

No. 068

No.069
C30 / M90 / Y100 / K20

블러드 레드 · 루즈 샹

피의 붉은색, 농후한 자줏빛의 붉은색으로 서양의 화가들이 애용한 붉은 색 가운데 하나이다. 붉은색으로 마귀를 쫓는 풍습은 전 세계 각지에 존재했지만, 서양에서는 피 자체를 사용한 경우도 있다. 육식 문화가 발달된 서양에서는 붉은색인 것에 블러드 오렌지, 블러드 스네이크, 블러드 루비 등 '블러드Blood'를 붙이는 경우가 많다.

No.070
C30 / M100 / Y60 / K60

옥스 블러드 레드

옥스 블러드 레드Ox Blood Red는 '황소의 피'라는 의미로 어두운 적색을 가리킨다. 한자로 적赤은 '태양日'이나 '불火'과 연관이 깊지만, 대다수 국가에서는 '피'와 연관 짓는 일이 많다. 유럽에 동물에서 유래한 색이름이 많은 이유는 수렵이나 가축 등 식자재로 동물을 가까이에서 접할 수 있었기 때문으로 여겨진다.

No.071
C0 / M100 / Y0 / K0

마젠타

감법혼색(CMY)에 따른 삼원색 중 하나. 제2차 이탈리아 독립전쟁 중이던 1859년, 밀라노 근교 마을 마젠타에서 피에몬테군과 프랑스연합군의 전승을 기념하여 같은 해 발견된 염료를 마젠타Magenta라 명명한 데서 이름이 유래했다. 참고로 원래의 마젠타색은 현재 인쇄에 사용되는 마젠타색보다 붉은색을 띤다.

다양한 문화 속 빨강

빨강은 인류가 가장 처음 갖게 된 색이름이며 전 세계적으로 모든 문화에 있어 의미와 상징성이 큰 색이다. 밝음과 어둠에서 불을 통해 빛과 열뿐만 아니라 색을 갖게 된 인류의 색에 대한 역사는 다양한 언어에서 밝음·빛-불-붉은색으로 기원되는 흔적을 통해 확인된다.

중국과 한국을 중심으로 한 동양문화권의 우주관과 사상체계의 근본 원리였던 음양오행설에서 붉은색은 '양陽'의 색이며, 우리나라 전통 색체계인 오방색에 있어서 붉은색인 적赤은 화火, 남쪽, 태양, 불, 주작, 여름, 심장, 쓴맛, 피 등을 상징한다. 중남미 마야 문명에서 붉은색은 태양, 태양의 화신인 왕의 권위를 상징하는 색이었고, 마야 색채 우주관에서는 동방의 색으로 여겨졌다. 아스테카 문명에도 태양 신앙이 있다. 고대 이집트에서는 태양신 라Ra의 색으로 사용되었다.

빨강은 전투나 혁명을 의미하기도 한다. 각 나라가 지닌 국기의 약 75퍼센트에 빨강이 사용되었고, 이 가운데 독립이나 혁명으로 흘린 피를 상징하는 경우가 많다. 유럽 기독교 문화에서는 피의 색이나 순교의 상징으로 여겨지고, 이슬람에서도 무하마드의 성스러운 전투(지하드)에서 흘린 피의 색을 의미한다. 또한 흥분색인 붉은색은 전투복으로 착용하는 경우가 많아 로마제국의 병사는 전쟁의 신 마르스의 상징색인 붉은 망토를, 15세기 중엽에서 17세기 초, 일본의 무장武將은 비색의 진바오리陣羽織나 갑옷을 걸쳐 전의를 고양했다. 18세기 프로이센 왕국의 군복에 사용된 붉은 견장, 19세기 이탈리아 통일 전쟁에서 카리발디 부대의 붉은색 셔츠 등은 오늘날 독일이나 이탈리아 국기에 사용된 붉은색과 연관이 있다. 케냐의 마사이족은 사냥하러 나갈 때 붉은 천을 두르고 몸에 붉은색을 칠했다. 사회주의 혁명을 상징하는 '적기赤旗'에서부터 유래하여 공산주의나 그 밖의 급진파를 '붉은색'으로 표현하기도 한다.

노랑

黃

감법혼색(CMY)에 따른 삼원색의 하나로 황금, 병아리, 해바라기꽃 등의 색을 총칭한다. 태양의 색이며 땅의 색인 노랑은 유채색 가운데 가장 밝은색으로 동양에서 특히 높은 신분의 상징으로 사용되었다. 오방색에서 중앙에 위치한 색으로 모든 것의 중심이며 근본인 인간, 그중에서도 왕을 의미했다. 또한 노랑은 봄에 피는 꽃들에서는 '기쁨', '활력', 가을에 맺는 열매들에서는 '풍요'를 떠올리게 한다. 밝게 사람의 이목을 집중시키는 특성 때문에 표식 등 주의를 환기하거나 경고를 촉구하는 데에 많이 사용된다.

No.001-A
C30 / M30 / Y100 / K20

유채유색 ·
유채씨기름색

No. 001-A

No. 001

No. 003

No. 002

No.001
C0 / M5 / Y85 / K10

유채꽃색

배추과 두해살이풀 유채꽃의 색. 실제 꽃의 색이 아닌 유채꽃밭을 바라보았을 때 꽃과 잎의 색이 섞여서 보이는 약간 초록색을 띤 노란색을 가리킨다. 유럽, 중국, 일본 등지에 분포하며, 우리나라에 언제 들어왔는지 명확하지 않으나 『동의보감東醫寶鑑』에 '평지'라는 이름으로 기록되어 있다. 꽃과 잎은 식용으로, 종자는 식용유로 콩기름 다음으로 많이 소비된다.

No.002
C0 / M30 / Y95 / K0

죽단화색 · 겹황매화색

밝고 선명한 노란 주황색. 장미과 낙엽관목 죽단화는 황매화의 변종으로 나무 모양은 황매화와 비슷하나 꽃잎이 여러 겹으로 되어 있어 더 아름답다. 진한 노란색의 황매화보다 약간 더 주황빛을 띠며, 우리나라 전역에서 잘 자라 늦은 봄 화단이나 노지에서 친숙하게 볼 수 있는 꽃이다.

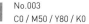

No.003
C0 / M50 / Y80 / K0

원추리꽃색

원추리는 우리나라 자생종으로 전국의 들이나 산에서 흔히 볼 수 있는 백합과의 여러해살이풀이다. 여름에 노란색에서 다홍색까지 종류에 따라 다양한 색의 꽃을 피우는데 주황색이 일반적이고 흔하다. 꽃이 아름답기도 하지만 정신을 둔하게 하는 성분이 들어 있어 근심을 잊게 하는 풀이라 해서 망우초忘憂草라고도 불린다.

No.004
C15 / M20 / Y90 / K0

황벽색

운향과 낙엽활엽교목으로 내피가 황금빛 노란색이어서 황벽黃蘗나무라하며, 예로부터 선명한 노란색을 내는 염색제로 쓰였다. 방균·방충의 성분이 있어 종이, 옷감 등의 처리에도 활용되었다. 1966년 석가탑에서 발견된 세계에서 가장 오래된 목판인쇄물 『무구정광대다라니경無垢淨光大陀羅尼經』(751년)에서도 황벽나무 열매성분이 검출되었다.

No.005
C0 / M5 / Y80 / K0

민들레색

민들레는 국화과 여러해살이풀로 우리나라 전국 도처 어디서든 흔히 볼수 있어 노란색 하면 연상되는 대표적 식물이다. 4~5월 꽃자루 끝에 한송이씩 노란색 꽃이 피는데, 이 꽃은 수많은 작은 꽃floret이 뭉쳐 하나의꽃송이를 이루고 있는 통꽃이다. 꽃이 지면 결국 그 꽃의 수만큼 씨앗이영글어 우리가 흔히 보던 솜뭉치 같은 씨송이가 된다.

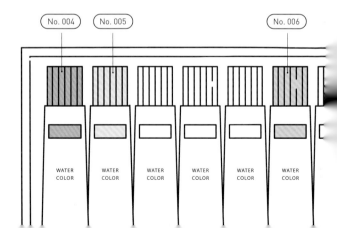

No.006
C0 / M15 / Y95 / K0

프리지아색

프리지아는 남아프리카 원산인 붓꽃과 다년초로 다양한 색이 있지만 약간 주황빛을 띤 선명하고 진한 노란색이 일반적이다. 사계절 흔히 접할 수 있는 꽃이지만 원래 12월경에 꽃이 피어 주로 꽃다발의 수요가 큰 졸업식이나 입학식에서 많이 볼 수 있다. 특히 향기가 좋아 향수나 화장품 등의 향료로도 많이 쓰인다.

No.007
C10 / M35 / Y90 / K0

울금색

생강과 다년생초 울금의 뿌리줄기로 염색한 붉은빛을 띠는 선명하고 진한 노란색. 울금색은 매염제에 따라 매우 다양한 색상으로 변모하는데 특히 선명한 울금색을 '황울금색', 붉은색을 띤 울금색을 '홍울금색'이라 부른다.

No.007-A
C5 / M25 / Y85 / K0

황울금색

No.007-B
C10 / M60 / Y90 / K5

홍울금색

No. 008

No. 008-A

No. 009-A

No. 009

No.008
C0 / M70 / Y100 / K0

등자색

운향과 상록활엽교목인 등자나무 열매의 껍질 색. 선명한 황적색으로 등
자橙子는 자손의 번영을 기원하는 마음을 담아 정월에 장식하고 한의학
에서는 껍질을 위장약으로 사용하기도 한다. 잘 익은 등자 열매의 색과
같이 붉은 기운을 담은 노란색을 등황색橙黃色이라고 한다.

No.008-A
C0 / M50 / Y90 / K0

등황색

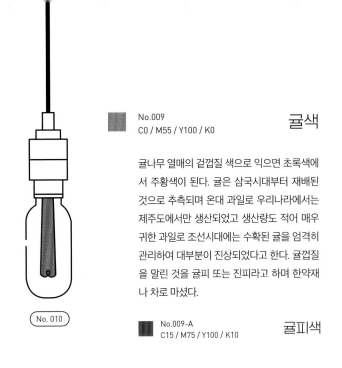

No.009
C0 / M55 / Y100 / K0

귤색

귤나무 열매의 겉껍질 색으로 익으면 초록색에서 주황색이 된다. 귤은 삼국시대부터 재배된 것으로 추측되며 온대 과일로 우리나라에서는 제주도에서만 생산되었고 생산량도 적어 매우 귀한 과일로 조선시대에는 수확된 귤을 엄격히 관리하여 대부분이 진상되었다고 한다. 귤껍질을 말린 것을 귤피 또는 진피라고 하며 한약재나 차로 마셨다.

No.009-A
C15 / M75 / Y100 / K10

귤피색

No.010
C5 / M65 / Y100 / K0

당근색

주황색이 선명할수록 영양분이 풍부한 당근은 다양한 요리에 이용되는 친숙한 채소 중 하나이다. 당근의 주황색 빛깔에는 항산화작용과 항염효과가 있는 카로틴이 함유되어 있어 면역력을 높여주고 각종 질환 예방 특히 눈 건강에 도움을 주는 것으로 알려져 있다.

No.011
C0 / M30 / Y55 / K0

살구색

장미과 낙엽수 살구의 열매가 숙성한 색으로 부드럽고 탁한 오렌지색. 영어명 아프리코트Apricot로 불리는 색은 농도와 채도가 더 높다. 이것은 열매를 생으로 혹은 말려서 먹는 동양과 잼이나 콩포트로 만드는 서양의 문화 차이에서 온 것으로 여겨진다.

No.011-A
C5 / M65 / Y85 / K0

아프리코트 · 건살구색

No.012
C0 / M30 / Y70 / K0

치자색

꼭두서닛과 상록활엽관목 치자나무의 열매로 물들인 주황색을 띤 탁한 노란색. 중국에서는 주周나라(기원전 1046~256년) 이전에 이미 치자를 염료로 사용했으며, 우리나라에서도 오래전부터 직물이나 종이, 식용 색소 등으로 이용해왔다.

No.013
C15 / M30 / Y70 / K0

겨자색

십자화과 일년생 초본식물 겨자의 씨 색, 혹은 씨를 빻아 만든 향신료로서 겨자의 색. 약간 탁한 초록빛을 띠는 노란색이다. 아시아의 겨자는 노란빛이 더욱 강하며, 원래 아시아에는 존재하지 않는 색이름으로 영어 '머스터드 옐로Mustard Yellow'를 번역한 단어가 정착된 것이다.

No.013-A
C25 / M30 / Y90 / K0

머스터드 옐로

No. 011

No. 011-A

No. 013

No. 013-A

No. 012

No.014
C0 / M5 / Y30 / K0

연미색 · 마요네즈색

전 세계적으로 가장 대중적이고 많이 사용되는 소스 중 하나인 마요네즈의 색으로 연한 미색이다. 마요네즈는 식물성 오일과 달걀노른자, 식초 그리고 약간의 소금과 후추를 넣어 만든 새콤하면서도 고소한 맛의 소스이다.

달�걀색

달걀의 껍데기 색이다. 보통 달걀 껍데기 색은 닭의 품종에 따라 달라지는데 대체적으로 흰색 깃털의 닭은 흰색 달걀을, 갈색이나 검은색 깃털의 닭은 누런색의 달걀을 낳는다. 1980년대까지 우리나라에서 판매되는 달걀은 흰색이 더 많았는데, 1990년대 신토불이 이슈로 누런색 달걀이 토종이라는 이미지에 흰색 달걀은 자취를 감추었다.

No. 015

No. 016

No. 017

No. 018

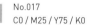

No.016
C0 / M40 / Y75 / K0

웅황색

붉은색을 띤 탁한 노란색. 웅황雄黃은 천연으로 나는 비소의 황화광물인 석황의 색으로 석웅황石雄黃이라고도 한다. 기원전 2500년경부터 이집트에서 안료로 사용되기 시작했지만 매우 강한 독성을 지녔기에 '포이즌 옐로Poison Yellow'라는 별칭을 가지게 되었고 19세기에는 사용이 금지되었다.

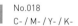

No.017
C0 / M25 / Y75 / K0

자황색

자황雌黃은 웅황과 매우 유사한 색이다. 웅황과 비교해 비소량이 적고 붉은빛이 적은 색을 가리키며 동양화의 노란색 안료로 사용되고 있다. 별칭인 등황橙黃은 닮은 색이지만 태국, 미얀마 등에서 생산된 감보즈Gamboge라는 식물에서 채취한 황색 수지를 가리킨다.

No.018
C- / M- / Y- / K-

황금색 · 금색

황금과 같이 빛나는 색. 동서고금을 막론하고 금은 미술 공예나 장식에 사용되어왔으며 신이나 부처 같은 천상의 높은 존재를 상징하며 현세에서는 부와 권력의 상징이기도 하다.

No.019
C0 / M15 / Y70 / K0

병아리색

살짝 주황빛을 띠는 부드러운 노랑. 햇병아리의 털색인 밝은 노란색이다. 병아리는 닭의 새끼로 보통 달걀 생산을 목적으로 사육되는 산란계의 경우 20주령까지를 병아리라고 한다. 관용적으로 신체적 발육, 학문이나 기술 등의 습득 수준이 충분히 발달하지 못한 사람이나 단계를 비유적으로 표현하는 말로도 쓰인다.

No.020
C0 / M25 / Y65 / K0

네이플스 옐로

네이플스 옐로Naples Yellow는 '나폴리의 노란색'이라는 의미를 지닌 조금 탁한 짙은 노란색이다. 안티몬산연 화합물을 태워 만든 노란색 안료로 기원전 2500년경에 이집트와 메소포타미아에서 발견되었다. 19세기에 크롬 안료가 제조되기까지 노란색 안료를 대표하는 존재였다.

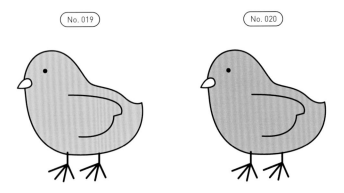

No. 019

No. 020

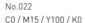

No.021
C0 / M25 / Y100 / K0

크롬 옐로

크롬 옐로Chrome Yellow는 약간 붉은색을 띤 선명한 노란색으로 19세기 초에 제조된 크롬염과 납산을 원료로 한 안료이다. 오렌지부터 노랑, 초록까지 폭넓은 범위의 선명한 색을 발색할 수 있기 때문에 인상파 화가에게 다양한 빛의 표현을 가능하게 해주었다.

No.022
C0 / M15 / Y100 / K0

카드뮴 옐로

카드뮴 옐로Cadmium Yellow는 산화카드뮴CdO을 공업적으로 제조한 노란색 안료로 크롬 안료와 동일한 시기에 탄생했다. 크롬보다 명도가 높고 선명한 노란색이다. 그때까지 노란색 안료에는 없었던 채도나 안정성으로 인해 '완벽한 노랑'이라 불리기도 했다.

No. 021　　　No. 022

No.023
C5 / M0 / Y90 / K0

카나리아색

아프리카 북서부 카나리아 제도가 원산지인 조류 카나리아canaria의 깃털 색으로 선명하고 밝은 노란색을 가리킨다. 야생종인 카나리아는 갈색의 무늬가 있는 탁한 노란색이었지만 개량을 반복하여 오늘날과 같은 밝은 노란색이 되었고, 이 색이 색이름으로 정착했다.

No.024
C0 / M5 / Y40 / K0

크림색

유지방 색과 같은 매우 연한 노란색. 유럽에서 크림Cream은 옅은 노란색을 띤 흰색을 표현하는 기본적인 색이름이다. 색이름으로서는 영어가 16세기부터, 프랑스어는 크렘Créme이라는 단어가 13세기부터 이미 사용되기 시작했다.

No. 024

No. 023

No. 025

SHAVED
ICE

No.025
C5 / M5 / Y100 / K0

레몬 옐로

레몬 옐로Lemon Yellow는 운향과 상록수 레몬 열매의 껍질 색으로 선명한 초록색을 띤 노란색이다. 19세기 후반부터 대량생산되어 크롬 옐로나 카드뮴 옐로와 같은 노란색 안료 가운데 초록색을 띤 색상을 가리켜 부르다 생겨난 색이름이다. 실제 숙성한 레몬 열매의 껍질은 조금 더 붉은 빛을 띤다.

No.026
C0 / M60 / Y100 / K0

오렌지색

운향과 상록소교목인 당귤나무 열매의 과육 색으로 선명한 주황색이다. 15~16세기 전 세계로 전파된 인도 원산의 오렌지Orange는 붉은색과 노란색의 중간색 범위를 가리키는 기본색채어로 쓰인다.

No.027
C0 / M40 / Y45 / K0

캔털루프 멜론

고대 이집트가 원산지인 멜론은 박과의 1년생 덩굴성 초본식물로 14~16
세기 유럽에서 재배가 성행했으며, 캔털루프 멜론cantaloupe melon은
현재 유럽 및 미국에서 가장 많이 재배되는 대표적인 멜론종이다. 오렌
지색 과육은 달고 익으면 달콤한 과일 향기가 난다. 동양에서는 멜론색
이라 하면 겉껍질의 연한 초록색이나 과육의 연두색, 또는 시판하는 멜
론 시럽의 선명한 초록색을 연상하지만, 서양에서는 붉은 과육 종인 머
스크멜론의 과육 색을 떠올린다.

SHAVED
ICE

No. 027

SHAVED
ICE

No. 026

No.028
C0 / M5 / Y55 / K0

버터색

버터butter의 색과 같은 살짝 주황빛을 띠는 연한 노란색을 가리킨다. 우유 내 유지방의 막이 빛을 난반사하여 흰색을 띠게 되는 우유와 달리, 버터는 제조과정에서 이 막이 손상되어 본래 우유에 있던 카로틴 성분의 적황색이 드러나며 노란색을 띠게 된다.

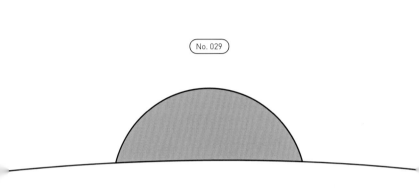

No.029
C0 / M45 / Y60 / K0

선라이즈 옐로

선라이즈 옐로Sunrise Yellow는 아침에 떠오르는 태양의 오렌지빛이 가미된 노란색을 가리킨다. 서양에서는 태양을 노란색이나 흰색으로 표현하여 선샤인 옐로Sunshine Yellow, 선라이트 화이트Sunlight White 등의 색이름을 사용한다. 붉은빛이 강한 선셋Sunset이라는 색은 태양의 색이 아닌 석양빛 하늘의 색을 의미한다.

다양한 신앙을 가진 노랑

노랑은 예로부터 빛나는 태양의 색이었다. 노랑을 지닌 금속 황금은 다양한 신앙에서 신성한 '빛'의 상징으로 여겨져왔다. 금은 부드럽고 전성展性이 좋으며 다른 금속과 달리 녹이 슬지 않기 때문에 최고의 귀금속으로서 '부귀'와 '권위'를 상징하며 화려한 장식에 사용되었다.

유럽에서 노랑의 의미와 상징은 시대에 따라 변화가 컸다. 고대 그리스·로마시대에는 화려하고 고귀한 색으로 여겨 사프란으로 염색한 최상급 천은 신관이나 무녀만 쓸 수 있었다. 그러나 기원후 곧, 그리스도를 배반한 유다가 노란색 옷을 입고 있었다 하여 '배신', '기회주의', '질투', '겁쟁이', '차별' 등 다수의 부정적 의미를 내포하게 되었고 중세에는 검은색보다도 불길한 색으로 여겨졌다. 르네상스 시기 이후, 노랑의 인기는 서서히 회복되어 오늘날에는 활기와 따뜻함을 주는 색으로 여겨지고 있다.

아시아나 태평양 제도 등의 지역에서는 노랑에 대해 항상 '행복', '신들의 신성함'과 같은 긍정적 이미지를 가졌다. 불교에서는 오늘날에도 태국이나 미얀마의 승려는 짙은 노란색 가사를 두른다. 중국에서는 오행설에 따라 노랑은 중앙의 색이며 황제의 색으로 여겨 태양에도 비유되어 '재생'과 '천지의 중심'을 뜻한다. 인도의 힌두교에서는 황금관과 노란색 옷은 최고의 신 '브라마'의 것으로 여겨진다. 폴리네시아나 멜라네시아 섬들에서는 노란색 강황을 신성한 음식물로 생각해 귀하게 취급하고 안료를 신체 장식에 사용하는 것으로 신의 가호를 받는다고 믿는다.

초록

綠

가법혼색(RGB) 삼원색의 하나이며, 노랑과 파랑의 중간색으로 풀과 나 뭇잎 등, 특히 자연에서 볼 수 있는 다양한 색의 총칭이다. 녹색과 초록 의 경우 색의 구별 및 색이름 사용에 있어 혼동을 야기하는 경우가 많은 데, 2003년 산업자원부 기술표준원(KS)이 "색이름 표준 규격 개정안"을 마련해 두 색을 '초록'으로 통일했다. 두 색의 영역 범위와 중심색의 위 치, 사용빈도 등이 거의 일치해 두 가지 색이름 모두 기본색이름으로 적 합하지만 '~빛'의 관형어를 채택했을 때 '녹색빛 파랑'보다는 '초록빛 파랑'이 더 자연스러워 '초록'이 채택되었다. 초록색은 일반적으로 평화 와 안전, 허용, 온화, 부활, 자연, 조화, 중립 등을 상징하며 안전색채安全 色彩에서는 안전과 진행 및 구급·구호의 뜻으로 쓰여 대피 장소나 그 방 향, 비상구, 구급상자, 보호기구 위치 등의 표지로 사용된다. 온도감에서 도 중성색에 속하여 심리적으로도 강렬한 자극보다는 스트레스와 격한 감정을 차분하게 가라앉히며, 균형을 잡아주는 역할을 한다.

No.001
C50 / M0 / Y55 / K0

신록색

밝고 생기 있는 초록색. 신록新綠은 늦봄이나 초여름에 새로 나온 잎의 푸른빛을 뜻한다. '녹색綠色'이라는 말에 본래 '푸른, 생명력'이라는 의미가 내포되어 있는데 여기에 새롭다는 의미의 '신新'이 붙어 더욱 신선함을 강조한 색이름이다.

No.002
C55 / M40 / Y60 / K20

쑥색

탁한 녹갈색으로 말린 쑥의 색을 가리킨다. 쑥은 쌍떡잎식물 초롱꽃목
국화과의 여러해살이풀로 우리나라 최초 국가인 고조선의 건국 신화에
도 등장할 만큼 그 역사가 길다. 동서양 모두에서 식용이나 약용으로 사
용되고 있다. 향기와 맛이 좋아 봄에 어린순은 떡이나 된장국을 끓여 먹
고, 여름에 모깃불을 피워 벌레를 쫓는가 하면, 말려서 환이나 뜸으로 만
들어 약재로도 많이 쓴다.

No.003
C70 / M45 / Y85 / K0

풀색

색이 깊어진 여름의 풀과 같은 짙은 연두색으로 풀잎색, 초록풀색이라고
도 한다. 풀이 초본식물을 통틀어 이르는 말이기에 '풀색'이라는 색이름
이 정착되었다.

No.004
C15 / M0 / Y70 / K20

애호박색

덜 자란 어린 호박의 색으로 연하고 밝은 연두색이다. 애호박은 과육이
연하고 색이 고우며 영양도 풍부하여 예로부터 우리 식단에 다양한 요리
로 많이 오르는 친숙한 채소이다.

 No.005
C40 / M5 / Y80 / K0

어린 잎색 · 연두색

늦봄이나 초여름에 새로 나온 잎의 연하고 푸른빛을 가리키며, 밝고 선명한 연두색이다. 우리나라에서는 특히 이 같은 밝은 황록색을 연한 콩색, 즉 연두색이라 하는데, 연두는 완두콩을 가리킨다.

No.006
C40 / M10 / Y60 / K5

박색 · 멜론색

노란빛을 띠는 연한 초록색. 예전에 비해 흔히 볼 수 없지만 박과에 속하는 일년생 초본식물인 박의 겉껍질 색과 같다. 한국 KS A 0011 표준 색이름 중 가장 유사한 관용색이름으로는 멜론색이 있다. 멜론은 박과의 덩굴성 식물로 아프리카가 원산지인 과일이다.

No. 005

No. 006

No.007
C60 / M5 / Y95 / K0

새싹색

나무나 풀에 싹이 막 튼 풋풋하고 싱그러운 초록색. 푸른 새싹의 선명하면서 초록빛이 강한 연두색을 가리킨다. 봄의 색인 동시에 젊음의 상징으로 어떤 일을 새로 시작하는 신입, 초보자, 어린이 등 성장하려고 하는 것들을 상징하기도 한다.

No.008
C65 / M0 / Y50 / K55

솔잎색

소나무 잎의 색과 같이 선명하고 진한 초록색을 가리킨다. 상록수 잎의 색과 같이 살짝 어둡고 진한 초록색을 가리킨다. 소나무는 비바람과 추위를 견디며 늘 푸르러 견고한 충정, 절개, 지조와 같은 유교 사상의 상징으로 문인화나 시조에서 숭상했다. 상록수 고목 잎의 색으로 솔잎색보다 더 어두운 초록색을 심녹색深綠色이라고 한다.

No.008-A
C80 / M35 / Y75 / K60

심녹색

No.009
C40 / M15 / Y60 / K0

버들잎색

버드나무의 잎(버들잎)과 같은 살짝 흰빛을 띠는 부드러운 연두색을 가리킨다. 버드나무는 버드나뭇과 수목의 총칭으로 버드나무 잎 뒷면은 앞면보다 더 흰색이 많이 섞인 연한 연두색이다.

No.009-A
C25 / M10 / Y40 / K0

연한 연두색

No.009-B
C40 / M30 / Y65 / K15

탁한 연두색

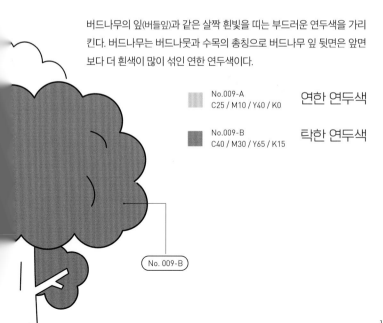

No. 009-B

No.010
C100 / M0 / Y50 / K55

초록색

푸르게 우거진 초목의 색으로 시인성視認性이 좋고 특히 어두운 곳에서도 인간이 잘 식별할 수 있어 비상구나 안전 표지판에 사용되는 색이다. 국가기술표준원의 2003년 우리말 표준 색이름 개정에 따라 녹색에서 초록으로 명칭이 바뀌었다. 햇빛 아래에서 더욱 밝고 생기 있게 보이는 초목은 밝은 초록색을 띤다.

No.010-A
C60 / M0 / Y45 / K5

연한 초록색

No.010-B
C75 / M0 / Y50 / K30

밝은 초록색

No.011
C55 / M30 / Y65 / K35

대나무색

채도가 낮은 회색빛을 띠는 초록색으로 대나무의 줄기 색을 가리키며, 한국 KS A 0011 표준 색이름의 계통색이름으로는 탁한 초록색이다. 늘 푸르고 곧게 자라는 대나무(죽竹)는 유교 덕목인 지조와 절개의 상징으로 매화, 난초, 국화와 함께 사군자四君子(매란국죽梅蘭菊竹)로 숭상되었다.

No.011-A
C55 / M50 / Y75 / K45

어두운 연두색

No.012
C80 / M45 / Y65 / K25

케일색

케일의 색과 같은 약간 탁한 초록색. 잎채소 케일은 지중해가 원산지로 진한 색상만큼 베타카로틴 등 다양한 영양성분을 갖고 있어 대표적인 슈퍼푸드로 애용되고 있다. 양배추와 브로콜리, 콜리플라워 등 모두 케일을 품종 개량하여 육성한 것이다.

No.013
C65 / M40 / Y85 / K0

이끼색

이끼의 색과 같은 약간 어두운 진한 연두색. 영어 색이름 '모스 그린Moss Green'보다 짙고 선명하다. 이끼는 4억 년 전부터 지구상에 서식한 초목의 선조로 습기가 있는 바위나 고목에 산다. 참고로 일본에는 일본인 특유의 미의식 와비사비わびさび를 상징하는 이끼 낀 고목이나 정원을 가꾸고 감상하는 문화가 있다.

No. 012

No.014
C60 / M50 / Y75 / K30

청각색

녹조류 해조인 청각靑角·海松의 색으로 노란빛을 띤 탁하고 진한 초록색. 사슴뿔을 닮은 청각은 비타민과 무기질이 풍부하고 식감과 맛이 좋아 우리나라에서는 무침요리나 김치의 재료 등으로 널리 사용하는 친숙한 식재료이다. 전 세계에 분포하지만 우리나라, 중국, 일본 등 아시아의 몇몇 나라에서 식용되고 있다.

No. 013

No. 014

말차색

말차抹茶의 색과 같은 밝은 탁한 연두색. 말차는 가루차 내지 분말차의 줄임말이다. 현대의 말차 제조법은 일본에서 전해진 방식으로, 삼국시대부터 내려오던 우리나라 전통의 말차 제조법은 공정이 복잡하고 사용법이 까다로워 조선시대에 사라졌다고 한다. 시중에 팔리는 대부분의 녹차나 말차맛 식품에는 원가를 절감하면서도 선명한 초록색을 내기 위해 말차가 아닌 천연색소 크로렐라chlorella나 누에똥蚕沙을 가공한 식용색소를 사용한다.

No. 015

No.016
C40 / M10 / Y45 / K0

고추냉이색

십자화과 여러해살이풀인 고추냉이의 뿌리를 갈아내 만든 소스의 색으로 흰색을 띤 연한 연두색이다. 고추냉이는 일본이 원산지로 고대에는 약재로 사용했고 14~16세기부터는 향신료로 사용되었으며 17~19세기에는 초밥이나 메밀국수와 함께 먹는 것이 일반화되었다.

No. 016

No. 017

No.017
C55 / M35 / Y70 / K25

선인장색

선인장의 줄기 색으로 파란색을 띤 탁한 연두색이다. 선인장과에 속하는 식물은 전 세계에 2,000종 내외가 있다. 사막이나 고산지대 등 수분이 적고 건조한 날씨의 지역에서 생존을 위해 줄기나 잎에 수분을 저장하고 있는 식물을 다육식물 또는 저수식물이라고 하는데, 선인장도 대표적인 다육식물에 속한다.

No.018
C45 / M0 / Y25 / K65

칠판색

과거에는 하얀 분필로 쓴 글씨가 더 잘 보이게 하려고 칠판을 검은색으로 만들었는데, 1970년대 이후에는 초록색이 눈에 피로도가 덜하며 심신 안정에도 도움이 된다고 해서 학교환경위생 기준에 따라 지금의 진한 초록색 칠판이 만들어졌다. 과거의 검은 칠판색은 일본어로는 네기시ねぎし라는 색이름으로, 17~19세기 일본 도쿄 근방 네기시라는 지역에서 생산된 양질의 벽토로 마무리칠을 한 벽의 색에서 유래되었다.

(No. 018) (No. 019) (No. 019-A)

No.019
C40 / M5 / Y20 / K5

청자색

푸른빛을 띠는 자기 색. 청자靑磁는 800~1300도에서 두 번 굽는데 두 번째 굽기 전에 바르는 잿물의 철 성분과 흙이 반응하여 약간 회색빛이 도는 맑은 청록색을 띠게 된다. 우리나라는 초기에 중국 송나라의 영향을 받았으나 기술이나 예술면에서 점차 독창성을 발전시켜 고려시대에는 완벽하고 독특한 청자색을 완성해냈다. 청자색은 한국 KS A 0011 표준 색이름의 관용색이름에서는 옥색에 가깝다.

No.019-A
C50 / M20 / Y30 / K10 탁한 청자색

No.020
C60 / M20 / Y40 / K15

양록색

동銅에 생기는 녹綠과 같이 탁한 푸른빛을 띤 초록색. 양록색洋綠色은 우리나라 전통단청에 사용되는 색 가운데 채도가 가장 높아 단청의 분위기를 화려하고 산뜻하게 만들어준다. 녹에서 생성된 화합물은 고대부터 사용한 안료 중 하나로 독소성분이 있어 인체에는 해롭지만 목조부재에는 방충·방부·방청·방습 효과가 있어 회화나 사원 장식에 사용되어왔다.

No. 020　　　　　　No. 021

No.021
C25 / M0 / Y20 / K0

백옥색

녹청을 부숴 가루로 만든 안료로 흰빛을 띠는 초록색이다. 염색할 때는 엷은 색을 일컫는 의미로 '박薄 혹은 담淺' 등의 수식어를 사용하지만 안료의 경우에는 색이 엷어지는 것을 '희다白'라고 묘사한다. 이는 입자가 세밀할수록 빛에 의해 하얗게 보이는 안료의 특성에 따른 것이다.

No.022
C50 / M40 / Y95 / K10

녹두색

녹두의 색과 같이 탁한 연두색이다. 녹두는 콩과에 속하는 일년생 초본 식물로 우리나라의 청동기시대에 이미 재배한 흔적이 있을 정도로 역사 가 길다. 조선시대의 당의唐衣나 다식茶食 등에서 볼 수 있는 초록색이다.

No. 022

No.023
C20 / M0 / Y80 / K20

청포도색

청포도색은 말 그대로 청포도의 빛깔과 같은 밝은 연두색을 가리킨다. 예로부터 포도는 알이 풍성하게 영그는 모습에서 다산多産의 상징으로 여겨져 기왓장의 무늬나 민화의 소재로 자주 사용되었다.

No.023-A
C45 / M20 / Y90 / K10

매실색

No.024
C80 / M10 / Y60 / K0

비취색

선명하고 푸른빛을 띤 초록색. 고대부터 진귀한 보석으로 사용한 비취의 색이나 물총새의 깃털 색, 모두 비취색翡翠色을 가리킨다. 한자로 '비취翡翠'는 '물총새 비翡' 자와 '푸를 취翠' 자를 사용하지만, 보석과 물총새 어느 쪽이 먼저 색이름으로 형성된 것인지는 명확하지 않다.

No. 024

No. 023

No. 023-A

No. 025

No. 026

No. 027

No.025
C35 / M0 / Y75 / K0

스프링 그린

스프링 그린Spring Green은 봄을 이미지화한 밝은 연두색으로 17~18세기 무렵부터 영어권 사람들에게 애용된 색이다. 신선함을 상징하기에 프레시 그린Fresh Green이라고도 한다. 한국이나 일본에도 새싹에서 유래된 색이 있듯, 모든 문화에서 봄을 맞이하는 것은 매우 밝고 즐거운 일이었음을 알 수 있다.

No.026
C45 / M5 / Y65 / K0

그래스 그린

그래스 그린Grass Green은 탁한 연두색으로 한국과 일본에서는 풀이라고 하면 일반적으로 야생의 잡초를 연상하는 것에 반해 서양에서는 대체로 목초나 잔디를 떠올린다. 풀색보다 밝고 가벼운 연두색이다. 영어 색이름으로는 가장 오래된 색이름에 속하며 8세기에 성립된 것으로 알려져 있다.

No.027
C40 / M25 / Y80 / K25

모스 그린

이끼와 같은 양치류의 색을 가리키며 탁한 갈색빛의 연두색이다. 오늘날 '이끼색'보다 '모스 그린Moss Green'이라는 색이름이 일반화되었지만 색이름의 역사는 길지 않은 편이다. 원래 합성염료로 쓰이다가 1884년경부터 색이름으로 사용되기 시작했다.

No.028
C100 / M0 / Y30 / K55

에버 그린 · 상록수색

에버 그린Ever Green은 계절에 관계없이 늘 푸른 상록수의 잎 색을 뜻하는 영어 색이름으로 한국 KS A 0011 표준색이름의 관용색이름에서 상록수색과 같다. 파란색이 강한 탁하고 진한 초록색으로 소나무, 가문비나무, 잣나무, 구상나무 등이 우리나라에서 흔히 볼 수 있는 상록수이다. 상록수는 늘 푸른 잎을 유지하는 데서 강인함, 절개, 영원불멸 등의 상징으로 여겨진다.

No.029
C60 / M20 / Y75 / K25

아이비 그린

아이비 그린Ivy Green은 아이비의 잎 색으로 약간 어두운 연두색이다. 영국이 원산지인 아이비는 두릅나뭇과 덩굴성 식물로 영국인에게 상당히 친근한 식물이다. 특별하게 신성시하는 식물은 아니지만 상록수로 매우 잘 자라서 인기가 많다.

No.030
C85 / M10 / Y75 / K40

월계수잎색 · 로럴

지중해 연안이 원산지인 녹나무과
상록수 월계수(로럴laurel)의 잎 색
으로 짙고 선명한 초록색을 가리킨
다. 그리스 신화에서 아폴론의 신목
으로 신성시한 나무이며 그리스·로
마시대부터 승리와 영광의 상징이
었다.

No. 030

No. 031

No.031
C15 / M0 / Y20 / K40

세이지 그린

세이지 그린Sage Green은 흰색이 섞인 초록색으로 허브 세이지의 색을
가리킨다. 영어명 세이지Sage는 프랑스어 소즈Sauge가 변한 말로, 흔히
샐비어Salvia로 불리기도 한다. 세이지는 향도 좋고 약용 및 향신료로 일
상에서 다양하게 이용되는 유용한 허브이다.

No.032
C45 / M5 / Y100 / K0

애플 그린

애플 그린Apple Green은 청사과의 색으로 밝은 연두색을 가리킨다. 초록색 사과는 1868년 호주의 마리아 앤 스미스Maria Ann Smith가 처음 재배한 그래니 스미스Granny Smith 품종에서 탄생했다. 우리나라에서 여름에 나는 청사과인 '아오리'도 이 그래니 스미스를 교배하여 만든 종으로, 일본 아오모리青森 지방에서 개발한 푸른색 사과라는 아오린고에서 유래되었다.

No. 032

No.033
C0 / M0 / Y100 / K50

올리브

물푸레나뭇과 상록수 올리브olive의 어린 열매를 소금에 절인 색으로 살짝 어두운 노란 연두색이다. 지중해 지역에서는 탁한 초록색 계열의 색채를 일컫는 기본 어휘로 통용된다. 올리브 그린Olive Green은 올리브나무의 잎 색으로 올리브Olive보다 짙고 어두운 녹갈색을 가리킨다.

No.033-A
C15 / M0 / Y50 / K70

올리브 그린

No. 034

No.034
C40 / M20 / Y50 / K0

피스타치오

옻나뭇과 낙엽수 피스타치오pistachio 열매의 껍질 속 색으로 밝은 회색
을 띤 연두색이다. 피스타치오는 지중해 연안에서는 4,000년보다 더 이
전부터 재배되어왔기에 유럽이나 서아시아인에게는 매우 친숙한 색이다.

No. 033-A

No. 033

No.035
C90 / M10 / Y75 / K0

말라카이트 그린

말라카이트 그린Malachite Green은 광택이 있는 깊고 선명한 초록색을 가리킨다. 말라카이트malachite는 '아욱과 같은 초록색 돌mallow-green stone'을 뜻하는 그리스어 몰리키티스 리토스molochitis lithos에서 유래했다. 동양에서는 '공작새의 깃털 무늬를 가진 광물'이라는 의미로 공작석孔雀石이라 한다. 고대 이집트에서는 기원전 3000년경부터 무덤 장식이나 안료 등으로 말라카이트가 사용되었다.

에메랄드 그린

에메랄드 그린Emerald Green은 보석 에메랄드와 같은 투명감이 있는 밝고 선명하고 짙은 초록색을 가리킨다. 르네상스 시기에 애호되어 18세기 이후에는 비슷한 계열의 초록색이 프랑스에서 대유행하였다. 그중 엠파이어 그린Empire Green은 나폴레옹이 좋아하던 초록색에서 이와 같은 이름이 유래되었다.

No.036-A
C75 / M0 / Y75 / K10

엠파이어 그린

No. 036-A

No. 036

비리디언

비리디언Viridian은 산화크롬Cr_2O_3이 주원료인 안료로 투명감 있는 선명한 푸른빛을 띠는 초록색이다. 수채화 물감의 기본 12색에는 '초록색'이 아니라 '비리디언'이 들어 있는데, 물감의 기본색은 혼색하여 만들 수 없는 색을 기준으로 정하기 때문이다. 즉 초록색은 비리디언에 노랑을 섞어 만들 수 있지만 비리디언은 혼색이 불가능하기에 기본색으로 채택된 것이다.

No. 037

No.038
C55 / M25 / Y65 / K15

뇌록색

회색빛을 띤 초록색. 석간주색과 함께 단청에서 가장 많이 사용되는 색으로 단청의 가칠假漆 작업이나 벽화의 바탕색으로도 쓰인다. 뇌록磊綠이라는 초록색 암석을 빻아서 가루로 만든 다음 앙금을 만들고, 이것을 말려 아교에 개서 사용한다.

No.039
C70 / M0 / Y95 / K0

패럿 그린

패럿 그린Parrot Green은 열대부터 남반구에 이르기까지 다수 서식하는 조류 앵무새(패럿parrot)의 깃털 색과 같은 선명하고 짙은 연두색이다. 유럽에서는 기원전부터 앵무새를 애완용으로 길러왔다. 밝고 쾌활하며 수다스러운 멋쟁이 남성을 뜻하는 '파핀제이 그린Popinjay Green'이라는 별칭으로도 불린다.

No.040
C100 / M30 / Y45 / K0

피콕 그린

피콕 그린Peacock Green은 꿩과 조류 인도공작 수컷(피콕peacock)의 날개 색으로 선명하고 짙은 파란색과 초록색의 중간색이다. 빛에 따라 파란색으로도 초록색으로도 보이기 때문에 '피콕 블루Peacock Blue'라 부르기도 한다. 프랑스에서는 '블루 팡Bleu Paon'이라는 명칭으로 파란색으로 분류한다.

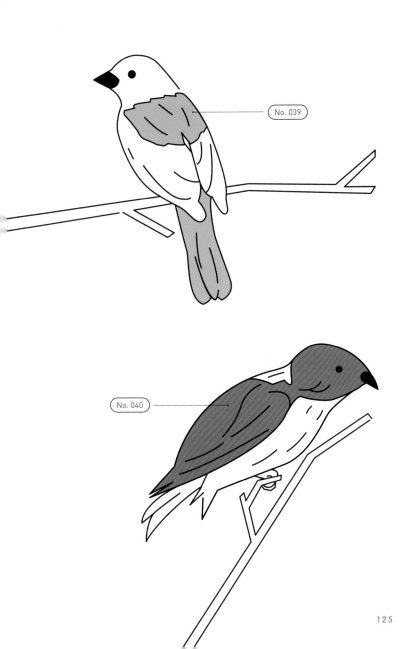

No. 039

No. 040

다양한 지역의 초록

초록은 식물과 연관지어 생각되며 '신선한', '젊은', '성장', '재생' 등의 이미지를 가진 색이다. 풋사과, 풋김치, 풋내 등 '처음 나온', '덜 익은' 혹은 '미숙한'의 뜻을 더하는 접두사인 우리말의 '풋'이라는 말도 푸르고 덜 성숙된 상태를 표현하는 말에서 파생되었을 것이다. 또한 새싹이 파랗게 돋아나는 봄철이라는 뜻으로, 인생의 젊은 시절을 이르는 청춘靑春도 같은 의미이다. 서양에서도 이와 유사하게 영어의 그린Green은 풀Grass이나 성장Grow과 같은 어근을 지니고 있으며 프랑스어나 이탈리아어인 베르떼Verte, 베르데Verde에도 초록색 이외에 '신선', '활력' 등의 의미가 담겨 있다. 또한 호랑가시나무나 월계수 등의 상록수 잎을 '영원불멸'의 상징으로 존중하기도 한다.

이 같은 초록색에 대한 감성은 계절의 변화가 있는 북반구 북회귀선 이북 지역에 한정되어 나타나는데, 한 해 동안 초록색 식물이 무성하게 성장하는 항상 여름인 나라에서는 초록색에 대해 특별한 감정은 없는 듯하다. 겨울에 잎이 떨어지고 다시 초록색 잎이 재생하는 것을 아는 자만이 어린 잎의 빛남에 감사할 수 있는지도 모른다.

황량하고 건조한 지역에서 초록색에 대한 감정은 다른 지역과 사뭇 다르다. 초록색은 사막의 오아시스이자 절대적인 긍정의 의미를 지닌 '생명의 원천'이다. 고전 아라비아어에서는 초록색이나 식물은 '낙원'을 표현하는 단어의 어원이 되었다. 아프리카 북부의 모로코에서 '나의 등자(말을 타고 앉아 두 발로 디디게 되어 있는 물건)는 초록색'이라는 말은 '가뭄이 심한 지역에 비를 내리게 한다'는 의미로 통용되는 등 이 지역에서 초록색은 특별한 의미를 지녔다.

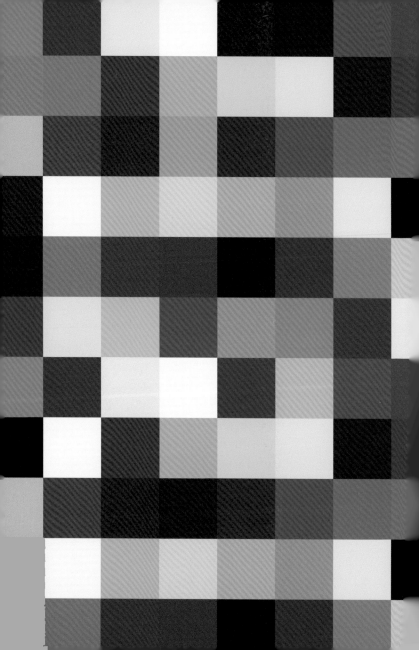

파랑

青

가법혼색(RGB)의 삼원색 중 하나로 하늘이나 바다 같은 색의 총칭이다. 파랑은 우리의 힘으로는 도달할 수 없이 높은 하늘을 품은 색으로 마음을 안정시켜주고 심신을 회복시키는 효과가 있으며 창조성을 증가시켜 준다고 한다. 파랑이 가진 이상적이고 신비한 힘은 '청운의 꿈', '청신호', '청사진', '푸른 하늘' 등의 표현에서도 읽을 수 있다. 한편 파랑은 '슬픔'과 '두려움', '노동자'를 나타내기도 한다. 육체 노동자가 파란색 직업복을 입었다 하여 '블루칼라'라 부르며 사무직 근로자를 칭하는 '화이트칼라'와 구별했고, 핏기 없이 파랗게 질린 얼굴이나 우울감을 영어의 '블루 blue'에 담아냈다. 한편 한국과 일본에서는 파랑과 초록의 범위를 아우르는 '푸른색'이 있어 '푸른 잎', '파란 신호등' 등과 같이 파랑과 초록을 구분하지 않고 모두 '파란색'으로 부르기도 한다. 또 다른 많은 문화권에서는 반대로 파랑이 초록에 포함되기도 한다.

No.001
C85 / M60 / Y20 / K35

남색 · 쪽빛

마디풀과 일년생 초본식물인 쪽의 잎이나 줄기로 염색한 색으로 살짝 보
랏빛을 띠는 짙은 파란색을 가리킨다. 쪽빛(쪽색) 혹은 남색藍色이라고
하며, '남藍'은 쪽의 한자명칭으로 '청출어람靑出於藍'에서의 그 남藍이다.
흔히 남색을 보다 짙고 어두운 파랑으로 잘못 알고 있어 남색을 감색紺色
또는 곤색이라고 하는데, 곤색은 감색의 일본식 읽기로 둘 다 바른 사용
이 아니다. 청색 계통은 대부분 쪽으로 염색했는데, 염색 횟수와 방법에
따라 감紺·남藍·청靑·벽碧·표縹 등 다양한 농담의 색이 있었다. 가장 진한
것이 감색紺色이며, 아청색雅靑色, 남색藍色, 표색縹色은 그보다 밝고 산
뜻하다. 여기서 표색은 고려시대에 많이 사용하던 색으로 일본의 표색
(하나다はなだ색)과 다르다.

■ No.001-A
C90 / M70 / Y15 / K70
짙은 남색

■ No.001-B
C85 / M30 / Y10 / K10
옅은 남색

No. 001 No. 001-A No. 001-B

No.002
C30 / M0 / Y15 / K0

옥색

쪽으로 가볍게 염색한 약간 푸른빛을 띤 연한 초록색. 천연광물인 옥은 짙은 초록부터 하양까지 다양한 색이 있는데 일반적으로 '옥색玉色'이라고 하면 현재의 민트색과 비슷한 연한 초록색을 가리킨다. 이보다 더 밝고 흰 옥색을 백옥색白玉色이라 한다.

No.003
C15 / M0 / Y5 / K0

은옥색

은옥색隱玉色은 겉으로 드러나지 않을 정도로 은은하게 엷은 옥색을 뜻하는 색으로 흡사 얕은 바다의 잔잔한 물결의 색 같은 투명하고 은은한 물빛의 색을 가리킨다. 일본에서는 카메노조키かめのぞき라는 색이름으로 불린다. 카메노조키는 '항아리(甕, 카메)를 들여다본다(覗, 노조키)'는 말로, 항아리에 담긴 투명한 물을 들여다보았을 때 보이는 살짝 푸른빛을 띤 흰색을 가리킨다.

No. 002 No. 003

No.004
C100 / M90 / Y30 / K30

감색

짙게 염색한 쪽염을 다시 보랏빛을 띨 정도로 더욱 짙게 염색한 색으로 감색紺色 또는 반물색이라고 한다. 반물은 기와를 뜻하는 '반'과 빛깔을 뜻하는 '물'이 합쳐져 만들어진 말로 기와색을 뜻한다. 즉 쪽으로 짙게 염색한 기와색과 같이 검은빛을 띤 어두운 남색이란 뜻이다. 이 밖에 짙은 남색으로 숙람색熟藍色, 가지색, 암청색暗靑色, 농람濃藍, 남전람靑定 등이 있다.

No.004-A
C100 / M70 / Y0 / K50

북청색

No.005
C85 / M75 / Y0 / K70

암청색 · 검은 남색

암청색暗靑色은 검게 보일 정도로 짙은 남색으로 한국 KS A 0011 표준 색이름의 계통색이름에서 검은 남색에 해당한다. 파란색에 검은색이 섞인 깊고 어두운 청색으로 순도가 높은 선명한 색이라는 순색純色에 검은 색을 섞은 암청색暗淸色과는 한자가 다르다.

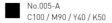

No.005-A
C100 / M90 / Y40 / K50

숙람색

No.006
C100 / M40 / Y30 / K35

탁한 청록색

쪽염의 한 종류로 회색빛을 띠는 진한 청록색. 푸르게 녹이 슨 오래된 청동유물이나 청동기靑銅器의 색과 같은 깊으면서도 퍼런빛이다.

No.007
C95 / M60 / Y15 / K0

파랑

여름을 대표하는 선명하고 진한 파란색으로 일반적으로 쪽염은 밝고 선명하게 색을 내기 위해 황벽나무 등으로 1차 염색을 하는데, 이런 밑 염색 없이 쪽으로만 염색한 색이다. 파란색은 전 세계적으로 선호도가 가장 높은 색으로 이성적이고 미래지향적이며 긍정적인 이미지를 갖고 있어 금융이나 정부기관, 최첨단 기술에 관련된 기관의 CI에서 흔히 볼 수 있다.

No.007-A
C95 / M60 / Y20 / K35

진한 파랑

No.007-B
C80 / M35 / Y15 / K0

밝은 파랑

No. 004

No. 005-A

No. 005

No. 006

No. 004-A

No. 007

No. 007-A

No. 007-B

No. 008

No.008
C85 / M20 / Y30 / K10

밝은 청록색

쪽염으로 연하게 물들인 밝고 약간 탁한 청록색. 한국 KS A 0011 표준 색이름의 계통색이름에서 밝은 청록색에 해당한다. 일본어로는 아사기이로あさぎいろ・浅葱色 라고 하는데 그 색의 범위가 밝은 청록색 부터 하늘색까지 애매하고 넓다. 이는 일본어에서도 한국어와 같이 푸르다로 파란색과 초록색을 다 아울러 표현하기 때문이다.

No. 009

No.009
C85 / M35 / Y0 / K0

선명한 파랑 · 닭의장풀색

닭의장풀과 한해살이풀인 닭의장풀의 꽃
즙으로 염색한 밝고 산뜻한 파란색 또는
그 꽃의 색을 말한다. 닭의장풀은 산비탈
이나 공터, 담벼락 등 우리 주변에서 흔히
서식해온 친숙한 식물이다. 어린줄기와 잎
은 나물로, 꽃잎은 푸른빛의 염료로, 잎은
약재로 사용하는 등 활용도가 높다.

No.010
C90 / M80 / Y0 / K0

군청색

남동석azurite, 藍銅石에서 채취한 광물안료의 색으로 보랏빛이 강한 짙은 파란색. 천연의 석채안료이 경우 입자의 그기에 따라 색의 농남이 날라지는데 작을수록 연하고 클수록 진한 색을 띤다. 군청群靑은 '청靑 입자가 결집된 색'이라는 의미에서 유래된 색이름으로 원래는 동양화의 물감 이름이었으나, 이와 유사한 색을 가리키는 일반적인 색이름이 되었다. 동일한 남동석에서 채취한 광물안료 색으로 감색에 가까운 색을 감청색 紺靑色이라고 하는데, 바다색과 같은 짙은 파란색을 가리킨다.

No.010-A
C100 / M70 / Y10 / K5

감청색

No.011
C35 / M20 / Y0 / K0

파우더 블루

파우더 블루Powder Blue는 살짝 보랏빛을 띠는 연한 파란색이다. 군청 안료 입자를 곱게 갈아 만든 밝고 연한 파란색 안료의 색을 가리킨다. 한국 KS A 0011 표준 색이름의 계통색이름으로는 흐린 파랑에 가깝다.

No.012
C70 / M10 / Y15 / K0

터키즈 블루

터키즈 블루Turqois Blue는 터키 옥표 빛깔과 같은 밝은 청록색을 가리킨다. 터키석은 역사상 가장 오래된 보석 중의 하나로 1900년경에 발굴된 이집트 여왕의 미라 장신구에서도 발견되었다고 한다. 사실 터키석은 터키에서 생산되는 것이 아니다. 터키를 통해서 최초로 유럽에 소개되었기에 터키석이라는 이름이 붙었다.

No. 013

No.013
C55 / M0 / Y5 / K0

하늘색

활짝 갠 하늘의 색과 같은 밝은 파란색. 동북아시아의 농경 민족은 날씨에 민감할 수밖에 없었지만, 하늘의 미묘한 변화를 나타내는 색은 거의 없다. 계절이나 지역, 혹은 시각 등에 따라 색이 변하는 것에 대해 상세한 의미를 부여하지 않았기 때문인지도 모른다.

No. 014

No.014
C40 / M0 / Y10 / K0

물색

물의 색에서 연상된 아주 연한 파란색. 실제 물은 무색 투명하고 강이나
호수의 물은 이끼나 함유물로 불투명한 초록색을 띠기에 이와 같은 깨끗
하고 연한 하늘색이 좀처럼 물색으로 보이지 않지만, 오늘날에는 '물색'
이라는 색이름이 일반적으로 통용되고 있다.

No.015
C90 / M80 / Y10 / K50

인디고 블루

인디고indigo는 쪽염의 원료로 사용되는 콩과 식물로 인도 북부가 원산지이다. 인디고로 염색한 어두운 보랏빛을 띤 진한 청색을 인디고 블루 Indigo Blue라고 한다. 쪽indigo·藍은 인류 최고最古의 식물 염료로 인더스 문명의 고대 건축물에서도 쪽염의 흔적이 발견되었다. 19세기 후반에는 인공 인디고 합성에 성공하여 청바지가 탄생했다.

No.016
C30 / M0 / Y0 / K20

색스 블루

색스 블루Saxe Blue는 '색슨인의 파랑'이라는 의미로 인디고를 염료로 사용한 회색빛의 연한 청색을 가리킨다. 참고로 색슨은 독일 작센지방 엘베강 유역을 말한다. 서양에서 색슨 블루saxon blue 셔츠는 화이트에 버금가는 예복색으로 여겨진다.

No.017
C100 / M60 / Y20 / K20

대청색

노란 꽃이 피는 두해살이풀 대청大靑·woad으로 만든 파란색이다. 대청은 유럽에서는 고대 로마시대부터 청색 염료로 사용되었지만 인디고에 비해 발색력과 굳기가 떨어져 16세기부터 인도산 인디고가 대량으로 수입되며 서서히 쇠퇴하다가 사라졌다.

No. 015

WATER

No. 017

No. 016

No. 018

No. 018-A

No.018
C85 / M75 / Y0 / K0

라피스 라줄리 · 청금석색

청금석靑金石을 주성분으로 한 준보석인 라피스 라줄리lapis lazuli의 색
으로 강한 보랏빛을 띤 짙은 파란색이다. 청금석은 기원전 5000년 전
고대 이집트와 메소포타미아 문명에서도 보석과 장식품의 재료로 활용
된 인류가 귀하게 여겨온 가장 오래된 광물 중의 하나이다.

No.018-A
C100 / M80 / Y0 / K10

카프리 블루

No. 019

No.019
C100 / M90 / Y0 / K0

울트라마린

라피스 라줄리를 부숴 만든 굉장히 고가의 파란색 안료. 중세 베네치아 상인에 의해 아프가니스탄에서 도래된 것으로 그때까지 청색 안료였던 남동석과 달리 청금석은 '바다 건너온 파란색-다른 대륙에서 온 파란색'이라는 의미에서 울트라마린Ultramarine이라는 색이름이 되었다.

 No.020
C80 / M15 / Y15 / K0

이집션 블루

이집션 블루Egyptian Blue는 석영, 칼슘, 구리로 만들어진 인류 최고最古의 합성안료로 진하고 선명한 파란색을 가리킨다. 고대 이집트 벽화에 자주 사용되었기에 '이집트의 파랑'이라는 의미에서 명명되었다. 10세기경 제작기법이 소실된 이 환상적인 안료가 다시 제조되기 시작한 것은 근래의 일이다.

 No. 020

 No.021
C95 / M85 / Y20 / K5

프러시안 블루

18세기 초, 프로이센(오늘날 독일 북부에서 폴란드 서부에 이르는 지역)과 프랑스에서 거의 동시에 탄생한 청색 안료로, 살짝 노란색을 띤 깊고 진한 파란색이다. 발견지나 발견자 등에 따라 다양한 색이름으로 불렸으나 최종적으로 '프로이센의 파랑'을 뜻하는 프러시안 블루Prussian Blue로 통일되었다.

No. 021

No.022
C100 / M60 / Y0 / K0

코발트 블루

코발트 블루Cobalt Blue는 산화코발트CoO와 산화알루미늄Al₂O₃으로 만든 안료로 18세기 후반에 우연히 발견된 선명하고 밝은 파란색이다. 그림물감으로 유통되기 시작한 것은 19세기 중엽부터로 당시 파란색이 인상적인 예술작품들이 대거 탄생했다.

No.023
C100 / M35 / Y5 / K5

세룰리언 블루

세룰리언 블루Cerulean Blue는 19세기부터 공업용으로 생산되기 시작한 황산코발트CoSO₄, 산화아연ZnO, 그리고 규산의 화합물로 제조된 안료로 살짝 초록빛을 띤 선명하고 밝은 파란색이다. 본래는 스카이 블루의 일종으로 16세기 탄생하여 밝은 하늘색을 가리키는 색이름이었다. 오늘날에도 하늘을 묘사하는 데 있어 빼놓을 수 없는 색이다.

No.024
C100 / M0 / Y0 / K0

시안

시안Cyan은 선명한 초록빛을 띤 파란색이다. 감법혼색(CMY)의 삼원색 중 하나로 검은색을 더한 4색으로 컬러 인쇄물의 색상을 만들어낸다. 시안은 고대 그리스어로 '어두운 청색'을 의미하는 시아노스cyanos라는 단어에서 파생되었다.

No. 022

No. 023

No. 024

No.025
C20 / M0 / Y0 / K0

아쿠아

아쿠아Aqua는 동양에서 일컫는 물색
에 해당한다. 무색 투명한 물에 파란
기운을 느끼는 것은 동서양의 공통된
감정으로 솟아나온 샘물처럼 맑은 '파
운틴 블루Fountain Blue', 빙산이나 아
이스피요르드와 같은 차갑고 맑은 '아
이스 블루Ice Blue' 등 색이름의 표현
이 매우 풍부하다.

No.025-A
C45 / M0 / Y0 / K0

파운틴 블루

No.025-B
C70 / M5 / Y0 / K0

아이스 블루

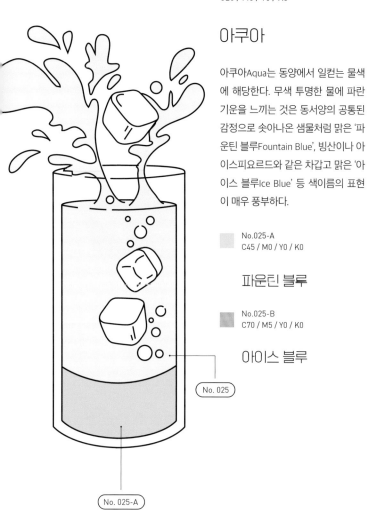

No. 025

No. 025-A

No. 026

No. 026-A

No.026
C100 / M85 / Y25 / K25

네이비

영국 해군(네이비navy) 군복과 같이 보랏빛을 띠는 어두운 파란색. 블루
Blue라는 명칭을 붙이지 않고 네이비Navy라는 단어만으로 통용되는 보
편적인 색이름이다. 비슷한 색인 마린 블루Marine Blue는 바다와 같은
파랑과 해군의 파랑이라는 두 가지 의미를 지니고 있으며 네이비보다 다
소 밝은 색을 가리킨다.

No.026-A
C100 / M60 / Y10 / K0

마린 블루

No.027
C45 / M5 / Y0 / K0

스카이 블루

스카이 블루Sky Blue는 우리가 일반적으로 말하는 하늘색에 해당한다. 미국에서 간행한 색채사전에서는 "여름의 청명한 하늘로 10~15시 수증기나 먼지가 적은 상황에서, 지름 1인치의 구멍 뚫린 두꺼운 종이를 눈에서 30센티미터 떨어트려 뉴욕 상공의 50마일 이내를 관찰한 하늘의 색"이라고 정의하고 있다.

No.028
C60 / M10 / Y10 / K0

애저 블루

애저 블루Azure Blue는 살짝 붉은색과 노란색을 띠는 밝은 파란색으로 그리스·로마 신화의 최고 주신主神인 제우스 혹은 유피테르의 상징색이기도 하다. 프랑스어 아주르Azur, 스페인어 아줄Azul, 이탈리아어 아주로 Azzurro 등, 유럽에서는 일반적인 하늘색을 표현할 때 사용한다.

셀레스트

No.029
C55 / M20 / Y0 / K0

셀레스트Celeste는 보라색을 띤 밝은 하늘색이다. 라틴어로 하늘을 가리키는 형용사 카일레스티스cæléstis에서 유래한 색이름으로 '신이 있는 지고한 천공'이라는 의미를 지니고 있어 '헤븐리 블루Heavenly Blue'라 부르기도 한다. 미켈란젤로가 그린 천장화 〈최후의 심판〉에 표현된 하늘도 이 색으로 채색되었다.

파스텔 블루 · 제니스 블루

No.030
C55 / M30 / Y10 / K5

파스텔 블루Pastel Blue와 제니스 블루Zenith Blue는 특히 태양광의 산란이 심한 머리 바로 위 하늘의 색을 가리키는 색이름으로 보랏빛과 약간 검은색을 띤 파란 하늘색이다. '천정의 파랑'을 의미한다. 매우 높은 위치의 하늘색을 '천색天色'이라고도 하지만 그다지 일반적으로 통용되지는 않는다.

청금강앵무색

No.030-A
C75 / M20 / Y0 / K5

No. 030

No. 029

No. 030-A

No.031
C80 / M15 / Y0 / K20

호라이즌 블루

호라이즌 블루Horizon Blue는 지평선horizon 가까이 엷은 초록색을 띤 하늘색을 가리킨다. 지평선 가까이에서는 수증기나 그 밖의 부유물 등에 의해 파란색이 엷은 초록빛을 담은 듯 보인다. 한자권 국가에서는 맑게 갠 하늘을 가리키는 색이름이 '하늘색'뿐이지만 서양에서는 하늘색을 분류하는 색이름이 풍부하다.

No.032
C100 / M90 / Y50 / K60

미드나잇 블루

'한밤중midnight의 파랑'을 의미하는 거의 검은색에 가까운 어두운 파란색. 매우 문학적인 표현이지만 미드나잇 블루Midnight Blue라는 색이름이 등장한 것은 1915년으로 비교적 근래의 일이다. 오래전 색이름에서는 밤하늘을 파랑으로 표현하는 경우는 없었다. 불빛이 부족했던 시대, 한밤중은 '어둠=검정'이었다고 여겨진다.

153

다양한 이미지를 가진 파랑

오늘날 파랑은 바다나 하늘을 표현하는 색으로 일반화되었지만, 고대 그리스에서는 바다색을 '초록빛이 담긴 포도주색'이라 여겼고 파란 하늘색을 가리키는 말은 없었다. 『구약성서』에도 파란색에 해당하는 단어는 존재하지 않았고, 바다나 하늘은 '짙은 초록색'이나 '엷은 검은색' 등으로 표현되었다. 서양화에서도 중세기까지는 바다를 초록색으로 묘사했고 물을 파란색으로 표현하게 된 것은 15세기 이후부터였다.

가장 오래된 식물 염료인 쪽염의 파랑이 일상적인 색으로 사용된 반면, 파란색 안료는 청금석과 라피스 라줄리에 한정되었는데, 그 희소성과 제작 공정의 복잡성 때문에 진귀하고 고가인 신성한 색으로 여겨졌다. 마력이 있어 악마를 물리치는 색으로 표현했지만, 반대로 죽음을 불러오는 장례의 색으로도 다뤄졌다. 휴가에서 돌아와 회사나 학교에 가고 싶지 않은 기분을 일컫는 '블루 먼데이Blue Monday'니 한국식 영어 '메리지 블루Marriage Blue', '머터니티 블루스Maternity Blues' 등, 우울이나 불안을 의미하는 데 사용되는 한편, 모리스 마테를링크Maeterlinck(1862~1949)의 희곡 『파랑새』나 신부가 파란 소품을 하나 몸에 지니는 '섬싱 블루Something Blue'의 징크스 등에서의 파란색은 행복을 상징하기도 한다. 이처럼 파랑은 양면성을 지녔다.

18~19세기에 합성염료나 합성안료의 발명에 따라 견고하고 선명한 파란색이 제작되었고 오늘날 전 세계적으로 사랑받는 색의 순위에서 항상 상위권을 차지한다. 공평하고 평화로운 색으로 UN, WHO, EU 등 국제기관의 깃발이나 기장은 파란색을 기조로 하고 있다.

보라

紫

가법혼색(RGB)에서도 감법혼색(CMY)에서도 삼원색이 아닌 빨강과 파
랑의 중간색. 어원은 색의 염료로 사용되는 '자초紫草'에서 유래했다. 영
어의 색상 분류에서는 제비꽃색 등의 푸른색 보라를 바이올렛Violet, 붉
은색 보라를 퍼플Purple이라 한다. '동적인 느낌'의 빨간색과 '정적인 느
낌'의 파란색을 모두 갖추었기에 '귀족적', '신비스러움', '숭고함' 등의
분위기와 '미천함', '불안', '최음' 등의 상반되는 감정을 동시에 지닌 양
면성을 느낄 수 있는 색이다.

No.001
C50 / M85 / Y5 / K5

보라

빨간색과 파란색의 중간색은 원래 '자紫'라고 하는 한자어가 쓰였으며 '보라색'의 '보라'는 순우리말이나 현재로서는 그 어원을 알기 어렵다. 그 중 13세기 몽골의 영향으로 고려에서 몽골식 매사냥이 성행했고, 이때 '새끼를 길들여 사냥에 사용하는 매'를 보라매라고 하는데, 이 보라매의 앞가슴에 난 자색의 털을 가리키는 말에서 유래되었다는 설이 가장 일반적이다. 조선시대 어휘사전 『역어유해譯語類解』에 따르면 "몽골어 보로 boro가 고려어에 차용되어 보라매秋鷹가 되었다"고 기록되어 있다.

No.002
C40 / M50 / Y15 / K0

연보라

연한 보라색 또는 흐린 보라색. 진한 보라색은 재료도 많이 들고 여러 번 염색해야 해서 공정도 복잡하다. 염료가 고가의 자초여서 더욱 귀하기에 적은 양으로 간단히 염색한 연한 보라색은 고가의 보라색을 즐기기 위한 한 방법이었다.

No. 003

No. 001

No.003
C65 / M85 / Y25 / K35

진보라

진한 보라색 또는 깊은 보라색. 본래 보라색은 간색間色으로 음양오행설에서 기인된 청靑, 적赤, 황黃, 백白, 흑黑의 다섯 가지 기본색인 오정색五正色에 들어 있지 않다. 보라색은 청과 홍의 혼색으로 생기는 2차색이기 때문이다. 또한 자색紫色이나 감색紺色을 반복해 염색하면 색이 점점 짙어져 검은색에 가깝게 되는데, 이런 이유로 보라색을 '어두운', '짙은'과 같이 농도를 기준으로 한 표현만으로 사용하는 경우가 있다. 흑미, 흑당처럼 종종 검은빛에 가까운 짙은 보라색이 검은색으로 표현되는 것이다.

No.004
C30 / M40 / Y10 / K30

탁한 보라

흐린 진보라와 연보라의 중간 정도 밝기의 보라색. 회색이 섞인 탁한 보라색으로 차분하고 우아한 느낌을 주는 색이다.

(No. 005)

No.005
C85 / M85 / Y30 / K0

용담꽃색

용담과에 속하는 다년생 초본식물인 용담의 꽃 색. 용담은 가을에 파란
빛이 강한 보라색의 통 모양 꽃을 피우며 전국 각지의 산지에서 볼 수 있
다. 깊고 푸른 보라색의 꽃이 흔하지 않아서인지 신비한 힘을 가진 약초
로서의 전설도 전 세계적으로 많이 있는데, 실제로 예로부터 그 뿌리를
한약재로 사용해왔다. 용담龍膽의 이름이 '용의 쓸개처럼 쓰다'라는 의미
에서 유래되었다는 설이 있듯이 맛이 쓰다.

No.006
C60 / M95 / Y30 / K25

나팔꽃색

나팔꽃의 색과 같은 붉은색을 띠는 보라색. 나팔꽃은 인도가 원산지로 우리나라에서 흔히 볼 수 있는 한해살이 덩굴식물이다. 나팔꽃의 색소는 안토시아닌의 PH 변화에 따라 민감하게 색조를 바꾸는 성질이 있어 PH가 낮은 산성이면 붉은색, PH가 높은 알칼리면 푸른색이 된다. 또한 나팔꽃의 색소는 꽃잎의 가장 바깥쪽에 위치하는데, 대기의 상황에 따라 민감하게 변화하기 때문에 꽃잎의 상태로 오존이나 이산화황 등의 대기오염 정도를 알 수도 있다.

(No. 007)

No.007
C80 / M100 / Y40 / K0

팬지꽃색

벨벳 같은 감촉을 가진 보라색 팬지의 꽃 색으로 붉은빛을 띠는 진한 보라색이다. 도로변 화단에서 흔히 접하는 팬지는 유럽 원산의 제비꽃과로 삼색제비꽃으로 불리기도 한다. 다양한 종의 개발로 형형색색의 팬지가 생겨났지만, 보라색 영어명 바이올렛Violet의 유래가 되는 제비꽃과여서인지 역시 짙은 적색을 띤 보랏빛의 팬지가 가장 대표적인 색상이다

No.008
C75 / M95 / Y25 / K25

맥문동꽃색

맥문동의 꽃 색과 같은 검은빛을 띠는 보라색. 맥문동은 우리나라 중부 이남의 산지에서 자생하는 상록 여러해살이풀로, 한겨울에도 잎이 누렇게 시들지 않아 조경용으로 친숙한 품종이다. 진한 보라색 꽃이 한 마디에 여러 송이로 피어 군락을 이룬 것이 화려하며 아름답다. 뿌리는 약용으로도 쓰인다.

No. 009

탁한 감색

No.009
C55 / M60 / Y15 / K35

잇꽃으로 염색한 후 다시 쪽으로 염색한 것으로 붉은색 위에 청색이 얹어져 탁한 보라색을 띤다. 전통 염색에서 간색間色을 만드는 복합 염색기법 중 하나로 원하는 색상을 내기까지 많은 경험과 노력이 필요하다. 단색 염색과 달리 서로 다른 색을 차례로 염색해야 해서 색의 순서와 농도, 침염 시간 등 고려해야 할 요소가 많기 때문이다.

No. 008

No.010
C80 / M75 / Y0 / K0

도라지꽃색

도라지꽃의 색과 같은 선명하고 푸른靑 보라색. 도라지는 초롱꽃과의 여러해살이풀로 흰색 또는 보라색 꽃을 피우는데 보라색 꽃이 흔하다. 우리나라 심심산천에 흔히 자생하여 예로부터 식재료로 또 민요, 서화, 문학작품 등의 소재로도 친숙한 식물이다. 푸른 도라지꽃색, 붉은 도라지꽃색, 진한 도라지꽃색 등 수식어를 붙여 다양하게 활용하는 등 청보라색의 대명사로 사용된다.

No.010-A
C90 / M75 / Y0 / K5

푸른 도라지꽃색

No.010-B
C50 / M75 / Y0 / K5

붉은 도라지꽃색

No.010-C
C70 / M65 / Y20 / K40

진한 도라지꽃색

No.011
C70 / M70 / Y0 / K0

제비꽃색

제비꽃의 색과 같은 약간 푸른색을 띠는 보라색. 오늘날에는 영어권에서 말하는 바이올렛Violet을 가리키는 명칭으로도 사용된다.

No.012
C85 / M90 / Y0 / K0

붓꽃색

붓꽃의 색과 같은 진한 파란색을 띤 보라색. 붓꽃은 전 세계적으로 자생하며 우리나라에서도 흔히 볼 수 있는 식물로 5~6월에 줄기 끝에 두세 송이 푸른 보랏빛 꽃을 피운다. 개화 전 꽃봉오리 모양이 붓 모양을 닮았다 해서 붙여진 이름이다. 붓꽃은 화가들도 즐겨 그리는 소재로, 특히 반 고흐나 오가타 고린 등의 작품에서 황색 배경과 붓꽃의 청보라색이 색채 대비를 이뤄 강렬한 인상을 준다. 영어명 아이리스Iris는 그리스 신화에 나오는 여신의 이름으로 그리스어로는 무지개라는 뜻이다.

No.012-A
C75 / M80 / Y5 / K0

밝은 붓꽃색

No.013
C70 / M90 / Y10 / K0

과꽃색

과꽃의 색과 같은 선명하고 밝은 푸른빛의 보라색. 과꽃은 원래 한국의 북부와 만주 동남부 지방에 자생하던 국화과의 한해살이 화초였으나, 18세기 무렵 프랑스로 건너가 프랑스, 독일, 영국 등지에서 현재의 과꽃으로 개량되었다. 품종개량으로 다양한 색이 있지만 청보라색의 꽃이 가장 일반적이며 아름답다.

No. 012 No. 012-A No. 013

No.014
C40 / M40 / Y0 / K0

등나무꽃색

콩과 덩굴성 낙엽수 등나무의 꽃과 같은 밝고 연한 푸른 보라색. 등나무는 그 유래가 신라시대의 홍화와 청화 자매 전설로 있을 정도로 우리나라에서는 예로부터 친숙한 식물이다. 자태가 아름다워 서화나 공예의 소재로도 많이 다뤄졌으며, 향기도 좋아 오랫동안 여성들에게 사랑받아온 식물 중 하나이다.

No.014-A
C30 / M45 / Y0 / K0

붉은 등나무꽃색

No.014-B
C15 / M25 / Y0 / K0

파스텔 보라

No. 015

No. 014

No. 014-B

No. 014-A

 No.015
C40 / M50 / Y0 / K5

양람색

등나무꽃색보다 다소 짙은 보라색. 양람洋藍은 외국에서 들여온 쪽, 특히 서양에서 수입된 어두운 푸른색의 색소로 양람색은 이 색으로 채색하거나 염색한 청색을 말한다.

 No.015-A
C35 / M35 / Y5 / K25

벽람색

 No.016
C70 / M95 / Y50 / K20

오디색

뽕과 낙엽수 뽕의 숙성한 열매 색과 같은 어둡고 진한 붉은빛을 띤 보라색. 『한서漢書』「지리지地理志」에 따르면 한반도에서 양잠이 시작된 시기는 고조선시대로 기록되어 있으니 뽕나무와 그 열매인 오디는 우리 민족과 역사를 같이해온 식물이라 할 수 있다.

No.017
C35 / M95 / Y20 / K10

티리언 퍼플

티리언 퍼플Tyrian Purple은 지중해 페니키아 튀로스(티레) 섬에 서식하는 조개에서 추출한 염료로 색을 낸 다소 가라앉은 붉은 보라색이다. 기원전 15세기경에 존재했다고 전해지는 가장 오래된 보랏빛 염료이지만, 중세 시기 그 염색법이 소실되어 오늘날에는 당시의 색조를 완전하게 재현해내지 못한다.

No.018
C40 / M80 / Y0 / K0

모브

모브Mauve는 선명하고 밝은 붉은빛을 띠는 보라색이다. 19세기 말, 우연히 콜타르에서 추출된 물질에서 생성된 화학염료 제1호로, 영국 빅토리아 여왕이 만국박람회에서 이 색의 드레스를 입고 출석하여 빅토리안 모브Victorian Mauve라고 불리며 폭발적으로 유행하기도 했다.

No.019
C50 / M60 / Y5 / K0

자수정색

자수정紫水晶·amethys과 같은 짙고 붉은색을 띠는 진한 보라색. 자수정은 『구약성서』『요한묵시록』 등에 열두 보석 중 하나로 기록되어 있다. 우리나라에서는 준보석으로 인기가 많다. 자수정색은 16세기부터 색이름으로 사용되기 시작했다.

No. 018

No. 017

No. 019

No.020
C40 / M55 / Y0 / K0

헬리오트로프

해꽃과 해꽃속 식물인 헬리오트로프heliotrope의 꽃과 같은 푸른빛을
띤 밝은 보라색. 헬리오트로프는 태양빛이 비치는 방향으로 굽어 자라는
데, 그리스어 헬리오스Helios(태양의 신)와 트로프Trope(변화하는)가 그
이름의 유래가 되었다. 바닐라처럼 달콤한 향기가 나 향수의 원료로도
사용되어 '향기 나는 자초'라는 별칭을 지녔다.

$$\fbox{No. 021}$$

 No.021
C20 / M60 / Y0 / K0

크로커스 · 사프란꽃색

붓꽃과에 속하는 다년생 알뿌리화초 크로커스crocus의 꽃과 같은 붉은 색을 띤 연한 보라색. 그리스 신화에서는 요정에게 사랑을 애태운 미청년 크로커스가 화신이 된 꽃이기도 하고, 포로가 된 프로메테우스가 흘린 피에서 생겨난 꽃이기도 하다. 본래 노란색 사프란 꽃을 일컫는 색이름이었다고 한다.

No.022
C35 / M35 / Y10 / K0

라벤더

꿀풀과의 상록 여러해살이풀 라벤더lavender의 꽃 색과 같은 밝고 연한 보라색. 동양에서 연한 보라색을 대표하는 색이름은 등나무꽃색이지만, 서양에서는 라벤더가 대명사로 불린다. 유럽 전역에서 폭넓게 사랑받는 라벤더는 고대 로마시대부터 진정제나 향료로 사용되어왔다.

No.023
C35 / M55 / Y0 / K0

라일락

동유럽이 원산지인 꿀풀목 물푸레나뭇과 낙엽활엽 소교목인 라일락lilac의 꽃 색. 살짝 붉은색을 띠는 연한 보라색으로 화학염료의 출현 이후 20세기 초, 프랑스어 발음 릴라Lilas로 통용되며 크게 유행한 색이다.

(No. 022)

(No. 023)

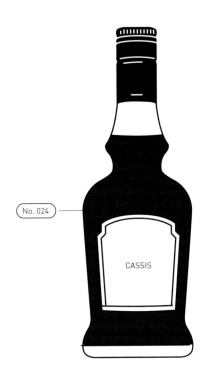

No. 024

CASSIS

No.024
C30 / M100 / Y30 / K50

붉은 진보라

프랑스의 대표적인 리큐르의 하나인 '크렘 드 카시스créme de cassis'와
같은 어둡고 진한 자주색. 카시스는 까치밥나무과 낙엽수 블랙커런트
Blackcurrant를 가리키며 검은색에 가까운 짙은 보랏빛 열매의 색에서
유래했다.

다양한 권위를 지닌 보라

자초를 염료로 사용하여 염색한 흔적은 동서양을 막론하고 고대부터 발견되었다. 동양에서는 자초라 불리는 식물의 뿌리에서 보라색Violet·Purple 염색을 했지만 짙은 색으로 염색하기 위해서는 다량의 원료와 복잡한 염색 기술 및 과정 등이 필요했기에 그 희소성에 의해 고귀한 색으로 여겨졌다. 관직의 등급에 따른 복색에서 최고위 관료만이 착용할 수 있었고, 보라색 가사袈裟(불교 승려의 법의)는 왕의 허가를 얻어 사용되었다.

서양에서는 조개나 연체동물에서 분비된 점액으로 선명한 보라색을 염색했다. 1그램의 염료를 얻기 위해 희귀하고 고가인 조개가 2,000개 이상 소요되었다고 한다. 더욱이 색소를 추출하는 것이 매우 어려웠기에 보라는 최고의 권위를 상징하는 색으로 여겨졌다.

그리스 신화에서는 신들의 의복색으로, 『구약성서』에서는 여호와에게 예배를 느리기 위한 제례 의복에만 한정되어 사용된 색으로 기록되어 있다. 이스라엘 왕국의 솔로몬 왕은 보라색 천으로 예루살렘 신전을 장식했고, 클레오파트라는 배의 돛을 보라색으로 염색했다고 전해진다. 고대 로마제국에서는 황제나 황위 계승자만 사용할 수 있는 특권색이었기에 그 밖의 사람이 보라색을 몸에 걸치면 사형에 처했다. 현존하는 비잔틴시대 모자이크화에서는 성인에 견주어 황제나 황비의 복색에 보라색이 사용되었다. 9세기경에 고대부터 전해오던 제조법이 소실되어 한때 보라색이 사라졌으나, 패각충 등에서 그 염료를 추출할 수 있게 된 15세기부터 최고위 성직자의 복색에 재차 등장했다. 현재 가톨릭 교회에서도 보라색은 추기경에게만 허락된 색이다.

CHAPTER.6

BROWN

갈색

褐

갈색은 인류와 가장 친숙하고 오래된 색 중 하나로 나무의 줄기, 흙, 동물의 털이나 깃털 등 자연에서 흔히 볼 수 있으며, 사람의 피부나 머리카락, 식품이나 요리 등 일상생활에서 쉽게 접할 수 있는 색이기에 따뜻하고 편안함을 느낄 수 있다. 기본색인 오방색에는 들어가지 않지만 혼색으로 흑과 황의 간색間色으로 분류되어 있다. 사실 흑과 황, 즉 검정과 노랑을 섞으면 갈색이 아니라 탁한 초록색인 올리브 그린에 가까운 색이 되어 혼란스러울 수 있으나, 오간색에서 말하는 황흑간색黃黑間色의 황색은 류황색騮黃色을 뜻하며 여기서 '류' 자는 월따말, 절따말 류이다. '월따말'이란 털빛이 붉고 갈기가 검은 말, '절따말'은 적다마赤多馬를 가리키는 옛 우리말로 류황색은 갈색빛의 말 색, 즉 갈색을 가리키는 색이름이다. 한편 서양에서 브라운에 해당하는 색이름은 9세기경부터 기본색채어로 정착했다.

No.001
C10 / M70 / Y100 / K60

갈색

갈색褐色은 우리 생활 곳곳에서 볼 수 있는 흔한 색으로 나무껍질과 뿌리, 감과 같은 열매나 황토와 같은 흙에서 손쉽게 그 안료와 염료를 얻을 수 있다. 나무나 열매가 가진 수액이나 탄닌 성분은 섬유를 강하게 하고 병충해를 막아주기도 해서 서민들에게는 고마운 존재이다. '갈褐'은 글자 자체가 거칠고 뻣뻣한 굵은 베를 가리키며 삼베로 만든 의복을 의미하기도 한다. 이 표백하지 않은 거친 삼베옷은 서민들의 옷으로 소박하다는 의미나 천박한 신분을 나타내는 말로 쓰이기도 했다. (『구당서』의 「고려조」에 "백성들은 갈의를 입고"라는 구절이 있어 고대부터 우리나라에서는 갈의를 입었던 것을 알 수 있다.)

No.002
C30 / M45 / Y80 / K30

참다래색 · 키위색

뽕과의 나무 뽕의 나무껍질이나 뿌리를 달여 잿물을 매염제로 염색한 황
갈색으로 참다래(키위)의 겉껍질과 같은 색이다. 뽕나무는 열매인 오디는
자색계 염료로, 잎과 뿌리는 황색계 염료로 나무 전체가 염료로 활용된
다. 또한 매염제에 따라 연한 연둣빛이 도는 미색부터 짙은 갈색까지 다
양한 색을 얻을 수 있어 뽕염의 경우 색조의 폭이 넓다.

No.002-A
C10 / M30 / Y50 / K20

나무목재나왕색

No.003
C0 / M55 / Y40 / K70

단팥색

어두운 회색빛을 띠는 갈색으로 단팥의 색과 같다. 단팥은 팥을 삶아서 단맛을 가미해 으깨거나 갈아서 만든 것으로 떡이나 빵 따위의 속으로 넣거나 죽으로 먹는다. 팥의 선명했던 붉은빛이 삶아 으깨어져 탁한 빛을 띤다. 더러 팥소를 '팥앙금'이라 하는데 이건 틀린 표현이다. 앙금은 팥을 갈아 가라앉힌 단순히 '팥 침전물'이란 뜻으로 '맛을 내기 위해 속에 넣는 재료'라는 '소'의 뜻과 다르다. 고대에는 측백나무와 상록수 편백(노송나무)이나 화백나무의 껍질로 염색해 이 같은 색을 냈다.

No.004
C15 / M50 / Y65 / K0

침향색 · 시나몬색

『규합총서閨閤叢書』에 뽕나무 껍질을 끓인 추출액에 검금黔金(황산철을 물감으로 이르는 말로, 검정 물감을 만들 때 매염제로 사용한다)을 섞어 염색하면 고운 침향沈香빛이 된다고 적혀 있다. 침향은 팥꽃나무과 상록교목의 수지樹脂, 또는 수지가 스며든 나무로, 견실하고 단단하며 물에 담갔을 때 가라앉아서 침향이라 불린다. 침향은 향香이라는 명칭에서 알 수 있듯 향이 좋아 예로부터 향료로 사용되었다. 비슷한 색값인 시나몬Cinnamon(계피)색으로도 불린다.

No. 003

No. 004

No. 005

No.005
C30 / M55 / Y70 / K0

정향색 · 가죽색

도금양과 상록교목인 정향나무의 껍질이나 말린 꽃봉오리 등으로 염색
해 만든 색으로 노란색을 띤 갈색이다. 정향은 고대부터 향료나 향신료
로 사용되어왔다. 정향의 향기는 머리를 맑아지게 하고, 정향으로 염색
한 것은 병충해에 강하고 살균력을 지녔다고 한다. 우리나라에서는 정향
의 염색물에서 향기가 난다고 해서 향염薌染이라고도 한다. 비슷한 색값
인 가죽색으로도 불린다.

No.006
C0 / M40 / Y55 / K60

코코아색

코코아 분말을 물이나 우유에 타서 만
드는 초콜릿 맛의 음료를 코코아cocoa
라고 하고, 이외 가공 처리한 식품을 초
콜릿chocolate이라고 부른다. 각각의
가공 과정에 따라 다양한 색과 형태가
되지만 일반적인 초콜릿색과 코코아색
은 서로 달라 색이름에서도 분류하여
사용된다. 색감은 붉은빛을 띠는 갈색
계열로 같으나 코코아색은 연하고 탁
하며 초콜릿색은 더 진하고 어둡다.

No.006-A
C0 / M45 / Y40 / K75

초콜릿색

No. 006

No. 006-A

No.007
C0 / M20 / Y30 / K70

오배자색

오배자五倍子로 염색한 빛깔을 가리키
는 색이름으로 어둡고 탁한 갈색이다.
오배자는 진딧물과의 오배자면충이 붉
나무 잎에 기생하며 만들어낸 주머니
모양의 '벌레혹callus'으로 예로부터 약
재와 염료로 쓰였다. 동물성 염료로 잘
못 알려져 있는데 오배자는 붉나무 잎
이 오배자면충의 자극에 의해 세포분
열을 한 식물세포 덩어리, 즉 붉나무의
일부이다. 붉나무는 옻나뭇과 낙엽교
목으로 오배자나무, 굴나무, 뿔나무 등
의 별칭이 있다. 옻나무는 가을
에 붉게 단풍이 지는데 그중에
서도 가장 붉게 물든다 하여 붉나
무라고 불리게 되었다고 한다.

No. 007

No.008
C30 / M85 / Y80 / K50

수정과색

어둡고 진한 붉은빛의 갈색으로 수정과水正果의 색을 가리킨다. 수정과
는 계피와 생강을 달인 물에 설탕이나 꿀을 타서 차게 식힌 후 곶감을 넣
고 잣을 띄워 마신다. 곶감의 단맛과 계피와 생강의 매운맛이 잘 어우러
져 특유의 향미를 지닌 우리나라 고유의 전통음료이다.

No.009
C25 / M65 / Y100 / K50

도토리색

도토리 껍질로 염색한 빛깔 또는 도토리 겉껍질의 맨질맨질한 부분의 색
을 가리킨다. 신갈나무, 떡갈나무, 갈참나무, 졸참나무 등 참나무속에 속
하는 나무의 열매를 모두 도토리라고 한다. 1974년 암사동에서 발굴된
기원전 5000년의 유물에서도 탄화된 도토리가 발견된 것으로 보아 인
류가 오래전부터 도토리를 식용해온 것으로 여겨진다. 도토리는 산에서
쉽게 구할 수 있고 탄수화물과 지방이 많아 알맹이는 묵으로 쑤어 먹고
또 껍질은 타닌이 풍부해 염료로 이용해왔다. 매염제의 사용과 침염 횟
수에 따라 다양한 밝기의 황갈색, 검푸른색, 짙은 흑갈색 등의 색을 얻을
수 있다.

No.010
C25 / M65 / Y100 / K35

가자나무열매색 · 조청색

가자나무 열매로 염색한 색으로 탁하고 밝은 황갈색. 가자나무 열매의 타닌이 풍부한 미로발란Myrobalan이라는 노란 색소는 염료나 가죽의 무두질에 사용된다. 약재로서도 효능이 탁월하여 티베트 의학에서는 인간의 여러 가지 고통을 덜어준다 하여 불화에서 부처님의 손안에 가자나무 열매를 그려넣기도 한다. 매염제에 따라 연한 노란색, 회색, 고동색 등 다양한 색상을 낼 수 있으나 가장 일반적인 밝은 황갈색의 경우 곡식을 엿기름으로 삭히고 조려서 만든 꿀인 조청의 색과 닮았다.

No.009-A
C0 / M45 / Y50 / K30 　　지렁이색

No.009-B
C0 / M45 / Y30 / K35 　　고구마색

No.009-C
C40 / M35 / Y40 / K25 　　돌꽃색

■ No.011
C20 / M85 / Y90 / K25

대추색

잘 익은 대추나 대추를 햇빛에 곱게 말린 것과 같은 붉은빛이 강한 갈색. 갈매나무과 활엽교목인 대추나무는 그 열매의 색이 붉다 하여 홍조紅棗 라고도 한다. 원산지는 한국으로 3~4세기에도 과실을 약용 및 식용으로 사용했으며 고산지대를 제외한 우리나라 전역에서 서식이 가능하다. 대추의 붉은색은 제액, 벽사의 의미가 있고, 전통 혼례에서는 자손번성의 의미로도 사용된다.

■ No.012
C10 / M80 / Y85 / K20

주사색

주사朱沙는 황화수은HgS을 주성분으로 하는 천연광물의 결정체로 노란 빛을 띠는 살짝 탁한 붉은색이다. 주사의 붉은색이 제액과 벽사의 힘이 있다 하여 부적을 그리는 안료로 쓰였고, 사사로운 기운을 떨쳐주어 몸의 기운을 맑게 해준다 하여 호신의 의미로 장신구로 만들어 몸에 지니기도 했다. 단청에서 초록색의 뇌록과 대비를 이루어 화려함을 연출하며 정신을 안정시키고 해열·해독에 효과가 있어 고급 한약재로도 사용된다.

 No.013
C15 / M20 / Y35 / K0

아마색

아마과의 한해살이풀 아마亞麻로 만든 실의 색으로 밝은 회색빛을 띤 갈색을 가리킨다. 유럽에서는 기원전부터 아마가 재배되었고 그 줄기에서 채집한 섬유로 짠 직물이 리넨linen이다. 영어로는 플렉스Flax라 하여 희미한 금발을 형용할 때 사용되며 아마색은 그것이 한자로 번역된 것이다.

No.014
C35 / M45 / Y70 / K10

마른 풀색

살짝 초록빛을 띤 탁한 황갈색. 마른 풀은 '건초'라는 말로 많이 사용되는데 같은 말이기는 하나 실제로는 그 쓰임이 살짝 다르다. '마른 풀'은 일반적으로 들판에서 자연상태로 생기든 밭에서 제조되었든 말라 시들어진 초본식물을 통틀어 말한다면 '건초'는 가축의 사료 등으로 쓰기 위해 인위적으로 풀을 건조한 것을 말한다. 이러한 이유로 '마른 풀색'이 '건초색'보다 연상되는 색상이 다양하고 폭이 넓다.

No.015
C0 / M30 / Y35 / K75

앤틱브라운 · 고가구색

앤틱브라운Antique Brown은 말 그대로 오래된 가구의 색으로 중후하면서도 세월의 흔적이 쌓여 탁해진 차분한 느낌의 회색빛을 띤 갈색이다. 영어의 앤틱antique은 라틴어로 오래된 것이라는 의미의 안티쿠스Antiquus에서 유래되었으며 원래는 '고대미술'이라는 뜻으로 쓰였으나, 요즘에는 미술적·역사적으로 가치가 있다고 여겨지는 오래되었거나 희귀한 옛날 물건들을 총칭한다.

No. 015

No. 016

No.016
C10 / M25 / Y50 / K0

밀색

볏과의 밀알과 같은 오렌지색을 띤 밝고 연한 갈색. 영어 색이름 휘트Wheat는 18세기 초부터 사용되기 시작했고 노란색을 띤 연한 갈색을 대표하는 색으로 일반화되었다. 골든 휘트Golden Wheat는 햇빛 아래 밀밭의 밀을 가리키는 색으로 조금 더 노란빛을 띤다.

No.017
C0 / M50 / Y85 / K40

아몬드색

아몬드almond와 같은 살짝 탁하고 밝은 황갈색. 아몬드나무는 터키 원
산으로 4,000년 전부터 재배되었으며 열매가 복숭아와 비슷하게 생겨
편도扁桃라고도 한다. 흔히 아몬드를 견과류로 알고 있지만 자두나 복숭
아 같은 핵과核果류에 해당한다.

No. 016-A

No. 017

No.016-A
C0 / M20 / Y40 / K20

밀크티색

No.018
C50 / M70 / Y65 / K60

커피색

커피의 가루 색으로 탁한 갈색을 가리킨다. 커피나무에서 수확한 커피콩인 생두生豆를 일정 시간 동안 볶은 것을 원두原豆라고 한다. 커피는 이 원두를 곱게 분쇄하고 물을 이용해 추출한 뒤 마시는 음료로 원두의 산지, 볶는 시간, 추출 방법 등에 따라 색과 향, 맛이 달라진다.

No.019
C25 / M75 / Y75 / K30

홍차색

갈색을 띠는 진하고 약간 어두운 빨간색. 세계에서 소비되는 차의 75퍼센트가 홍차이며, 찻잎만을 그대로 우려 마시는 스트레이트 티와 우유를 첨가해 마시는 밀크티 형태로 가장 많이 응용된다. 동양에서는 그 차를 우린 물, 즉 탕湯의 색色이 붉어 홍차紅茶·red tea라고 하는 한편, 서양에서는 제조한 찻잎의 색이 검다 하여 블랙티black tea라고 부른다.

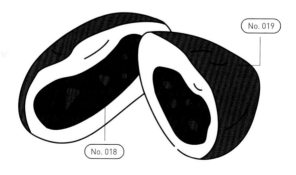

No. 019

No. 018

No.020
C20 / M60 / Y90 / K0

여우색

여우의 등부분 털색과 같은 주황빛을 띤 밝은 갈색. 여우는 종류도 많고 털색도 다양하지만 우리나라에 서식하는 여우는 전 세계적으로 널리 분포하는 '레드 폭스red fox' 종으로 이같이 털이 밝고 붉은 갈색이다. 오늘날에는 먹거리가 알맞게 구워져 맛있게 보이는 상태를 표현할 때 사용하기도 한다.

No.021
C10 / M35 / Y60 / K15

낙타색 · 카멜

낙타의 털색과 같은 옅고 밝은 갈색. 가축으로서 4,000년 이상의 역사를 가진 낙타이지만 일반에게 알려진 것은 18세기 이후부터. 오늘날 우리나라에서는 패션, 특히 겨울철 의복의 색으로 흔히 쓰이며 낙타색보다는 영어명 카멜Camel이 더욱 일반적이며 친숙하게 색이름으로 사용된다.

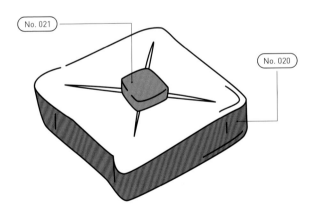

No. 021

No. 020

No.022
C25 / M70 / Y85 / K15

곶감색

주황색을 띠는 밝은 갈색으로 잘 말린 곶감의 색을 가리킨다. 감은 각종 속담이나 설화에도 자주 등장하는 친숙한 과일로 우리나라에서는 삼한 시대부터 감을 재배했으며, 감나무는 정원수로 쓰이는 대표적 식물이다. 우리나라 전통 수종은 타닌이 많아 떫은맛이 강해서 주로 연시나 곶감 같 은 방법으로 타닌을 변형시켜 식용해왔다.

No.023
C0 / M25 / Y65 / K35

유기색

묵직하고 투박한 금빛의 놋그릇 색으로 살짝 주황색을 띠는 짙고 탁한 노란색을 가리킨다. 유기鍮器란 구리에 주석이나 아연, 니켈 등을 합금한 황동의 일종으로 재료의 성분과 비율에 따라 색상에 차이가 있다. 특히 유기의 종류 중 가장 질이 좋은 합금으로 만든 유기를 방짜라고 하며, 잡 금속을 섞어 질이 떨어지는 합금은 통짜(쇠)라고 한다.

No.023-A
C25 / M55 / Y65 / K25

율피색 · 밤속껍질색

No.023-B
C35 / M55 / Y70 / K50

고사리나물색

No.024
C15 / M20 / Y65 / K60

시래기색

녹색을 띤 진한 갈색으로 초록색의 무청이 건조되며 누렇고 탁해진 색이다. 시래기는 무청이나 배춧잎을 모아 끈 등으로 엮어 말린 것으로 예전에 채소를 구하기 어려운 겨울철 모자라기 쉬운 비타민과 미네랄, 식이섬유소가 골고루 들어 있는 영양원으로 즐겨 먹었던 저장식품이다.

No.025
C55 / M45 / Y55 / K55

곤드레나물색

검푸른색을 띤 갈색으로 갈색 계열보다는 탁하고 진한 초록색에 가깝다. 곤드레는 태백산의 고지에서 자생하는 산채로서 정식 명칭은 고려엉겅퀴이다. 바람이 불면 줄기가 이리저리 흔들리는 모습이 술에 취한 사람과 비슷해서 곤드레라는 이름이 붙었다는 설이 있다. 곤드레는 보통 건조시켜 보관 및 섭취하므로 곤드레나물색은 생잎의 푸른색이 아니라 마른 나물의 어둡고 탁한 초록색을 가리킨다.

No. 026

No.026
C10 / M0 / Y60 / K70

올리브 드랩 · 국방색

초록빛이 강한 어둡고 탁한 녹갈색으로 일반적으로 올리브 드랩Olive Drab을 가리킨다. 흔히 '카키'라고 부르는 경우가 많은데 이는 잘못된 표현이다. 카키색은 페르시아어로 흙먼지를 뜻하는 'khak'에서 파생된 말로 1846년경 영국군이 인도 식민지에서 사용한 근대 전투복의 시초가된 군복의 색으로 유명해졌다. 이에 영향을 받은 미국과 러시아, 일본군 등이 옅은 카키색(모래색) 계열의 전투복을 도입하기 시작했고, 우리나라도 1950년대 초까지 황갈색 군복을 사용했다. 하지만 그 후 한반도의 푸른 자연환경의 영향, 올리브 드랩으로 바뀐 미군의 군복색에 맞춰 우리군도 진한 초록색으로 군복색이 바뀌게 되었고, 이 색의 이름을 국방색이라 한다.

No. 027

No. 027-A

No.027
C30 / M95 / Y100 / K30

적동색

금속인 적동赤銅과 같은 광택이 있는 어두운 자갈색紫褐色을 가리킨다. 적동은 일본의 전통적 도장용 합금의 일종으로 주성분인 동銅에 소량의 금을 첨가하여 제작한다. 동합금에 발색 처리하여 보라색을 띠는 아름다운 흑색을 만들어내는데, 주로 상감세공象嵌細工(도자기나 귀금속의 바탕에 색이 다른 흙이나 칠보 따위의 재료를 입히는 기술) 등 장식이나 공예품에 사용된다.

No.027-A
C20 / M95 / Y95 / K10

쿠퍼 레드

No.028
C25 / M50 / Y85 / K0

황토색

건조한 지대의 모래 먼지가 퇴적되어 생긴 황토의 색으로 붉은색을 띤 노란색이다. 예로부터 집을 짓는 가장 친숙한 재료로 쓰여온 천연 황토는 직접 몸에 칠하거나 동굴벽화를 그리는 안료를 비롯해 머리나 옷감 등을 염색하는 염료로도 사용되었다. 중국의 황톳빛 강이라는 황하강 근처인 산시성山西省은 흙의 품질이 좋기로 유명하다. 영어 색이름 옐로 오커Yellow Ocher도 거의 유사한 색으로 황토를 뜻하는 오커Ochre는 황인종의 피부색을 가리키기도 한다.

No.028-A
C30 / M40 / Y95 / K0

오커

No. 028

No. 028-A

No.029
C0 / M40 / Y60 / K40

토기색

토기는 유약을 바르지 않은 상태로 흙을 빚어 구워낸 도기를 말하며 이 것의 거무스름한 적갈색을 토기색이라 일컫는다. 8세기 말에서 12세기 에는 도자기류를 질그릇이라고 했다. 테라코타Terracotta는 고대 로마 유적에서 발굴된 토기로 이 또한 적토로 빚어 구워낸 토기색을 말한다.

No.029-A
C40 / M70 / Y80 / K15

테라코타

No. 029

No. 029-A

No.030
C0 / M60 / Y70 / K50

벽돌색

붉은 벽돌과 같은 진한 적갈색으로 19세기 중엽에서 20세기 초 동양인에게 있어 서양 문명을 상징하는 색이름이었다. 영어 색이름 브릭 레드 Brick Red는 17세기 이전부터 존재했지만, 벽돌의 색이 다양하여 명확하게 규정된 표준색은 없다.

No.031
C0 / M45 / Y70 / K80

장독색

장독의 빛깔과 같은 검은빛을 띤 짙은 갈색이다. 장독은 오지그릇이라고도 하는데, 붉은 진흙으로 만든 토기에 오짓물(유약)을 입혀 다시 구운 질그릇으로 오랫동안 우리 민족의 역사와 함께해왔다. 오지그릇의 '오지'는 오자기烏瓷器의 준말로 높은 온도에서 구워진 검은빛 그릇을 칭하는 말이다.

No.031-A
C0 / M40 / Y75 / K35

된장색

No.032
C20 / M50 / Y90 / K0

호박색

호박琥珀은 지질시대 침엽수의 수지樹脂, 즉 송진이 땅속에서 묻혀 수천년을 지나며 고온과 압력 등에 의해 화석화된 화합물로 보석의 일종이다. 자연적 화합물이어서 황색, 갈색, 오렌지색, 적갈색 등으로 색이 다양하며 나뭇잎이나 곤충, 깃털이 안에 포함된 경우도 있다. 우리 선조들은 호박을 귀하게 여겼으며 값비싼 장신구나 약재로 썼다.

No. 030

No. 031

No. 031-A

No. 032

No.033
C0 / M20 / Y30 / K20

사하라색

핑크빛을 띠는 옅은 베이지색. 사하라Sahara 사막의 사막 색을 의미하는 프랑스어 색이름으로 프랑스에서는 회색빛을 띠는 연녹색을, 영어권에서는 베이지색에 가까운 노란색이 섞인 탁한 핑크색을 말한다.

No. 034

No.034
C0 / M15 / Y40 / K35

카키색

탁한 황갈색으로 카키Khaki는 산스크리트어로 진흙이나 흙먼지를 뜻하는 'khak'에서 파생된 힌두어 'khaki'에서 유래했다. 카키색이 예전에 군복색으로 쓰여 국방색으로 오해하는 경우가 많은데 이것은 잘못된 것이다. (자세한 설명은 본문 194쪽 국방색 참고.)

No. 033

No. 035-A

No. 035

No.035
C0 / M65 / Y80/ K40

번트 시에나

번트 시에나Burnt Sienna는 '시에나의 구운 흙'이라는 의미로 밝은 적갈
색을 가리킨다. 이탈리아의 고도古都 시에나에서 구운 벽돌이나 기와의
색에서 유래했다. 토성 안료를 구워 색을 짙게 만든 번트 시에나에 비해
로 시에나Raw Sienna는 흙 자체의 색을 가리키는 황갈색이다.

No.035-A
C10 / M50 / Y85 / K20

로 시에나

No. 036-A

No. 036

No.036
C5 / M60 / Y80 / K70

번트 엄버

엄버Umber는 수산화철Fe_2O_3과 이산화망간MnO_2으로 만든 토성 안료로 두 성분의 함량비율에 따라 다양한 갈색들이 나올 수 있어 특정한 색을 지칭한다기보다는 흙 빛깔의 넓은 범위의 갈색을 통틀어 말한다. 다만, 황토나 시에나보다는 어두운 황갈색으로 그 정도에 따라 번트, 로, 라이트 등으로 구분하여 사용한다. 이탈리아 움브리아Umbria 지방에서 양질의 흙이 산출되기에 이 같은 색이름이 유래했는데, 굽지 않은 그대로의 흙 색을 로 엄버Raw Umber라 한다.

No.036-A
C0 / M20 / Y45 / K60

로 엄버

No.037
C40 / M85 / Y65 / K65

마호가니

마호가니mahogany 목재와 같은 어두운 적갈색. 마호가니는 열대와 아열대 지방에서 자라는 먹구슬나무과 활엽수로 특히 열대 아메리카산이 조밀하고 단단한 목재여서 가구를 만드는 훌륭한 재료로 사용된다. 연마하면 촉감이 부드럽고 아름다운 광택이 난다.

No. 037

No. 038

No.038
C0 / M20 / Y45 / K15

코르크색

코르크cork의 색과 같은 탁하고 연한 주황색. 코르크는 나무의 겉껍질과 속껍질 사이에 있는 두꺼운 보호조직층을 말하며, 코르크참나무Quercus suber의 코르크가 가장 많이 쓰인다. 산지로는 포르투갈과 스페인이 유명하다. 친환경적이고 단열·방음 효과도 뛰어나며 알레르기를 유발하지 않아 최근에는 코르크판이 단열재로서 많은 인기를 끌고 있다.

No. 039

No.039
C20 / M60 / Y100 / K60

밤색

참나뭇과 낙엽활엽교목인 밤나무의 열매 색으로 윤이 나는 어두운 갈색
이다. 밤은 우리나라와 일본이 원산지로 예로부터 동양인의 생활에서 흔
히 접할 수 있는 친숙한 식재료이다. 마른밤색, 밤속껍질색, 밤껍질갈색
등 동일 계통의 색조를 표현한 풍부한 색이름이 있다.

다양한 범위의 갈색

갈색은 인류가 제일 처음 사용한 염료이자 안료 중 하나이지만 그 색의 범위가 붉은색부터 검은색까지 모든 색을 품고 있을 정도로 넓어 '갈색褐色'이라는 색이름으로 불리기까지는 오랜 시간이 걸렸다.

노란빛을 띤 갈색, 보랏빛을 띤 갈색, 검은빛을 띤 갈색 등 어느 하나 갈색과 어우러지지 않는 색이 없다. 이것은 아마 갈색이 땅의 색이자 수목의 색이며 또 우리 피부의 색이고 나아가 음식의 색이어서가 아닐까 한다. 갈색에는 인간의 삶과 자연이 다 들어가 있다.

특히 서민들은 투박한 흙과 나무로 만든 집에 짚으로 만든 지붕을 얹고, 구하기 쉽고 병충해에도 강한 갈염을 한 천을 입고 덮고, 베를 짜고 밭을 일구고 거친 곡식을 먹으며 삶을 이어왔다. 그 모든 것에 갈색이 들어 있다.

그런데 이렇게 삶에 밀접한 갈색인데 왜 일상의 우리말에서 이런 다양한 갈색을 표현하는 색이름의 수는 적은 것일까? 그 이유로 오히려 이렇게 모든 것에 깃든 갈색이어서 그 하나하나 물건의 이름으로 불리기에 저마다 다른 갈색에 일일이 색이름을 붙이지 않은 게 아닐까 하는 추측을 해본다.

여행을 가면 우선 그 도시의 풍경이 색으로 다가온다. 그 지역의 흙과 일조량은 그 지방의 건축, 농작물, 의복, 피부색 등 다양한 것을 만들어낸다. 삶과 밀착된 생활 속의 다양한 갈색은 동양과 서양 등 서로 다른 문화를 비교하여 각 문화의 특징과 차이를 연구하는 데도 중요한 도구가 될 수 있을 것이다.

검정 · 하양

黑 · 白

검은색은 가시광선의 모든 빛을 흡수하는 물체색을 총칭한다. 이론상으
로는 감법혼색(CMY)의 삼원색을 모두 혼합하면 검은색이 되지만 불순
물이 전혀 없는 완전한 잉크를 만들 수 없기에 100퍼센트 흡수의 완전
한 검은색은 현실에서 불가능하다. 흰색은 가시광선의 모든 빛을 반사
하는 물체색을 총칭한다. 가법혼색(RGB)의 삼원색을 모두 혼합하면 흰
색이 되지만, 완전한 흰색 또한 현실에서는 존재하지 않는다.

우리나라는 태양을 숭배하며 세상의 이치를 음陰과 양陽의 조화에 있
다고 생각했다. 검정은 음을, 하양은 양을 상징하며 각각 흑과 백, 악과
선, 흉과 길 등을 의미한다. 그 외에도 검정은 '죽음', '불행', '그림자', '불
순', '죄', '악마' 등의 이미지를, 하양은 '청결', '청순', '결백', '순수' 등의
이미지를 지녔다.

(No. 001)

■ No.001
C70 / M50 / Y50 / K100

칠흑색

칠흑색漆黑色은 검은색 옻칠을 한 칠기와 같은 수려한 멋이 담긴 불투명
한 검정이다. 빛이 전혀 없는 어둠을 '칠흑 같은 어둠', 아름다운 검은 머
리카락을 '칠흑 같은 검은 머리'라고 표현하는 것처럼 순도가 높은 검은
색, 최고급 검정을 묘사할 때 사용된다.

(No. 002)

No.002
C15 / M20 / Y35 / K55

콘크리트색

살짝 노란색을 띠는 중간 회색으로 콘크리트의 색을 가리킨다. 현대 건축
물은 콘크리트의 발명과 함께 이루어졌다고 말해도 과언이 아닐 정도로
우리 사회에서 콘크리트의 중요성은 절대적이다. 건물, 도로, 다리, 댐 등
모든 곳이 콘크리트로 만들어져 있어 도시를 '콘크리트 숲'이라고도 한다.

No.003
C95 / M80 / Y75 / K40

강철색

강철과 같은 검푸른 빛깔로 강색鋼色, 강철색이라고 한다. 잘 연마하여 광택이 있는 철이 아닌 푸른빛이 돌 정도로 불에 뜨겁게 달군 색, 또는 철분을 포함한 도자기 유약의 색을 말한다.

No.004
C20 / M10 / Y5 / K55

납색

납의 빛깔과 같이 푸르스름한 무딘 금속성의 색으로 푸른빛을 띤 중간 회색을 가리킨다. 본래 납의 색은 금속광택을 지닌 밝은 회색이지만 색 이름에서는 산화된 거무스름하고 무딘 색조를 가리킨다. 무겁고 어두운 분위기의 하늘을 표현할 때도 사용한다.

No. 005

No. 006

No. 006-A

No.003

No.004

No.005
C30 / M20 / Y30 / K70

미역색

미역과에 속하는 해조海藻 미역의 색으로 진한 초록빛을 띤 어두운 회색
이다. 우리나라는 세계 1위 미역 수출국으로 미역은 우리나라 사람에겐
생일이나 출산 후 꼭 먹는 아주 친숙한 식품이다. 특히 예로부터 해산한
산모에게 미역국을 먹이는 풍습이 있는데 미역은 칼슘, 요오드, 섬유질
을 많이 함유하고 있어 산모에게 매우 좋은 음식이다.

No.006
C60 / M40 / Y35 / K50

심해색

깊은 바닷물의 진하고 탁한 청록색. 심해深海·Deep sea는 생태학에서는
광합성을 할 수 없는 바닷속 수심 200미터 이상을 뜻하며 해양학적으
로는 빛이 완전히 차단되는 2킬로미터 이상을 말한다. 세계에서 가장 깊
은 바다는 괌 근처의 마리아나 해구로, 최대 수심은 11,092미터이다. 지
구에서 대류권 범위가 해수면을 기준으로 최대 10,550미터이므로, 뒤집
을 경우 성층권에 도달하는 높이가 된다.

No.006-A
C10 / M10 / Y15 / K45

돌계단색

(No. 007)

No.007
C10 / M10 / Y10 / K90

먹색

서화에서 사용하는 먹의 색. 중국의 먹은 푸른색을 띠고 있고, 우리나라
조선시대에는 붉은색을 띤 먹을 최고의 먹으로 여겼다. 숯이나 석탄은
가장 오래된 안료의 재료로 라스코 동굴벽화는 숯에 동물의 기름을 섞어
그렸고, 동양에서는 석탄에 아교를 혼합해 단단한 먹을 만들었다.

No. 008

연한 먹색

먹은 단순한 검정색이 아니라 물과 섞어 그 농담만으로 깊고 다채로운 표현을 한다. 농담에 따라 가장 진한 색을 짙은먹濃墨, 중간 색을 중먹重墨·中墨, 연한 색을 연한먹淡墨이라고 하며, 일반적으로 그림에서 짙은 먹색은 앞을 나타내고 연한 먹색은 뒤를 암시한다.

No.009
C15 / M10 / Y10 / K85

목탄색 · 차콜 그레이

나뭇가지나 장작을 태운 뒤 불을 꺼서 만든 뜬숯(목탄)의 색이다. 거의 검은색에 가까운 짙은 회색으로 영어로는 차콜 그레이Charcoal Gray라 한다. 숯은 방취·방습·정화의 효과가 있어서 예로부터 장을 담글 때 살균을 위해서나, 아기가 태어난 집에서 금줄을 걸 때 귀신을 물리치는 용도로도 숯을 사용했다.

No.010
C0 / M10 / Y25 / K50

잿물색 · 애시 그레이

짚이나 나무를 태워 만든 재를 물에 넣고 여과한 후 맑게 정화한 잿물의 색을 가리킨다. 황갈색 빛깔을 띤 중명도 회색으로 영어로는 애시 그레이Ash Gray라 한다. 잿물은 초목 염색의 매염제나 천을 세탁하고 표백할 때 사용하는 세제로 오래전부터 사용해왔다.

No. 009

No. 010

No.011
C0 / M0 / Y0 / K60

쥐색

쥐의 털색과 같은 짙은 회색, 재와 같은 엷은 검은색을 가리킨다. 일본 전통 색이름에서는 회색과 쥐색을 동일하게 사용하지만, 우리나라는 회색과 쥐색을 각각 구분하여 정해놓았다. 쥐색은 중명도의 회색보다 살짝 어두운 회색이다.

No.011-A
C0 / M0 / Y0 / K50

회색 · 그레이

No. 012

No.012
C60 / M60 / Y80 / K80

까마귀색

까마귀의 깃털과 같은 고혹적인 검은색. 까마귀의 깃털은 어둡거나 먼
곳에서 보면 그냥 검은색으로 보이지만, 밝을 때 가까운 거리에서 보면 검
은색 바탕에 옅은 보라색과 초록색의 광택이 나는 것처럼 보인다. 고대의
우리나라는 삼족오를 태양의 상징이라며 숭배하거나 여러 설화에도 까
마귀를 효심이 있고 은혜를 갚는 영특한 길조로 여겼으나, 근대에 들어
부정적인 이미지로 바뀌어 현대에는 흉조로 보는 시각이 많다.

No. 013

No.013
C10 / M5 / Y0 / K40

비둘기색

집비둘기의 깃털 색과 같은 남보랏빛을 띠는 중명도 회색. 극지방을 제외한 전 세계에 다양한 비둘기가 서식하고 있는데 집비둘기는 우리나라 도심에서도 흔히 볼 수 있다. 왕성한 번식력과 뛰어난 적응력으로 개체수가 증가하여 2009년부터 유해 야생동물로 지정될 정도로 도심의 골칫거리가 되고 있다. 검은색, 회색, 갈색, 흰색 등 다양한 색과 무늬의 비둘기가 있으나 회색빛이 가장 일반적이다.

No.014
C35 / M25 / Y25 / K10

청란색

청란靑卵과 같이 푸르스름한 색을 띠는 연한 회색. 청란은 청계가 낳은 알로 겉껍질이 푸른색인 달걀이다. 껍질이 두꺼워 미생물 침투가 어렵고 영양이나 맛도 기존의 달걀보다 뛰어나 귀하고 가격도 비싸다. 달걀껍데 기의 색은 닭의 종류, 먹이, 날씨 등에 따라 색감이 조금씩 다르지만 대체 로 닭의 깃털 색에 따라 결정된다.

No.015
C20 / M20 / Y20 / K5

은회색

흰색에 가까운 회색. 금속성의 색들을 일반 안료로 표현할 때는 특유의 질감을 나타낼 수 없기에 광택이 사라진다. 그래서 일반적으로 채도가 낮은 색으로 수렴되는데, 은색 역시 밝은 회색으로 대체된다.

No.015-A
C5 / M0 / Y0 / K30

실버 그레이

No. 014 No. 015 No. 015-A

No.016
C0 / M20 / Y5 / K50

회보라색

보라색을 띤 명도가 낮은 회색. 비슷한 색들의 영어 색이름이 그레이시 로즈Grayish Rose, 그레이시 바이올렛Grayish Violet, 그레이시 푸크시아 Grayish Fuchsia와 같이 꽃이름에 '회색빛의'라는 수식어가 붙어 있는 것처럼 마른 꽃을 연상시키는 색이다. 회색이 '바랜', '퇴색하는'의 의미를 가져 마치 화려하고 생생했던 핑크빛 색감이 세월과 함께 퇴색되며 부드럽고 차분해진 듯한 느낌이다. '우아한', '부드러운', '고상함' 등을 연상시키는 색이다.

No.017
C20 / M0 / Y10 / K50

회녹색

밝은 청록색을 띠는 회색. 청자의 깊은 빛과도 같고 잔잔한 연못의 깊고 푸른 물빛과도 같은 색이다. 회색이 섞여 차분한 느낌을 주는 초록색은 자극적이지 않아 인테리어 분야에서 꾸준히 인기를 끌고 있다.

No.017-A
C15 / M35 / Y25 / K40

회자주색

No. 016 No. 017-A No. 017

No.018
C5 / M0 / Y5 / K0

연백색

알칼리성 탄산납을 성분으로 하는 납으로 만든 불투명한 흰색. 인공 백색 안료로는 매우 오래전부터 존재했고, 우리나라는 물론 서양에서도 백분 등에 사용되었지만 독성이 강하여 오늘날에는 사용하지 않는다. 회화에서는 르네상스 시기 이후부터 사용된 것으로 알려져 있다.

No.019
C5 / M5 / Y5 / K0

백악색

중생대 마지막 시기인 백악기(약 1억 3,500만 년 전부터 약 6,500만 년 전까지)에 퇴적된 곤충이나 패각 등을 총칭하며 고대부터 안료나 그림의 재료로 사용되었다. 무광의 백색으로 '백악의 전당' 등 관용적 표현은 회반죽을 의미하는 백악白堊에서 취음한 것이지만 오늘날에는 재질과 상관없이 새하얀색을 묘사할 때 사용힌디.

No. 018　　　　　　　　　　　　No. 019

No.020
C5 / M15 / Y40 / K5

흙담색 · 토담색

마른 황토와 같은 약간 탁한 엷은 베이지색. 흙담(토담)은 흙을 이용해 쌓은 전통건축 기법으로 그 지역, 주변의 재료와 흙으로 만들었기 때문에 주변 환경과 잘 어울리며 정감 어린 풍경을 연출한다.

No.021
C5 / M5 / Y10 / K5

회백색

살짝 노란색을 띤 밝은 회색. 순수한 흰색이 아니라 미량의 다른 색이 섞여 살짝 색감은 있지만 흰색에 가까운 색을 총칭하는 영어의 색이름 오프 화이트Off White와 같이, 회백색도 흰색에 가까우나 다소 색조를 띠고 있는 흐린 색을 총칭한다.

No.022
C0 / M5 / Y20 / K0

목련꽃색

연한 크림색처럼 살짝 노란색을 띤 흰색으로 3~4월에 피는 목련꽃의 색과 같다. 목련의 한자는 木蓮으로 향이 난초와 같이 좋고 꽃의 생김새는 연꽃을 닮았다 하여 붙여진 이름이다. 파란 하늘을 배경으로 잎도 없이 가지마다 핀 탐스러운 목련꽃은 마치 하늘을 연못 삼아 핀 연꽃과 같이 고귀하고 아름답다.

No. 022

광목색

물을 들이거나 표백처리를 하지 않은 자연 그대로의 광목廣木 색을 말한다. 광목은 목화에서 실을 뽑아 베를 짠 후 삶는 작업을 반복한 원단으로 연한 누런색을 띤다. 우리나라는 고려시대에 면직물이 일반화되어 의복 재료 및 침구, 기타 생활용품에 두루 쓰였다. 목木·목면木綿·면포綿布 등 목적에 따라 다양하게 사용되었으며, 근대에 들어 수입산 면직물이 다량으로 들어와 재래식 베틀로 제직된 면평직물은 무명으로, 기계식으로 제작된 수입산은 광목으로 구분하여 명명한다.

No. 023

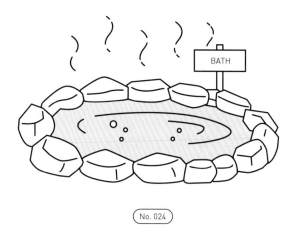

No.024
C0 / M5 / Y20 / K5

유백색

포유류의 젖 빛깔처럼 불투명한 흰색을 가리키는 관용구로 온천탕의 색을 표현할 때 사용하기도 한다. 오래전부터 낙농이 번성했던 유럽과 달리 우리나라에서는 낙농의 역사가 길지 않기에 전통 색이름으로서의 유래는 찾아보기 어렵다.

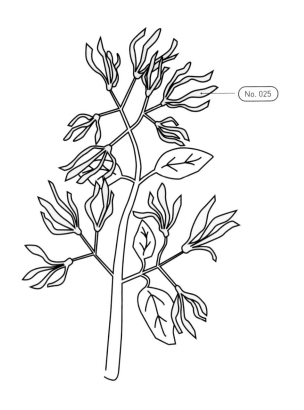

No. 025

No.025
C5 / M0 / Y10 / K5

이팝나무꽃색

이팝나무의 흰 꽃과 같은 색이다. 이팝나무의 학명은 치오난투스 레투사 *Chionanthus retusa*인데, 이는 '하얀 눈꽃'이라는 의미가 있다. 우리나라에서는 늦은 봄 이팝나무 꽃송이가 온 나무를 덮을 정도로 피어 있는 모습이 마치 흰 쌀밥이 담겨 있는 것처럼 보인다 해서 '이밥나무'라고 했으며, 후에 이밥이 이팝으로 변했다고 하는 설이 있다.

No.026
C30 / M20 / Y20 / K100

램프 블랙 · 카본 블랙

그을음에서 만들어진 검은 안료. 기름의 연기나 램프에서 추출한 램프 블랙Lamp Black은 오래전부터 잉크나 문신 등에 사용되었다. 카본 블랙 Carbon Black은 공업용으로 제조된 탄소 미립자로 오늘날에는 매우 일반적으로 사용되는 검은색 안료이다.

No.027
C0 / M25 / Y45 / K75

세피아

우리나라에서는 거무스름한 갈색을 세피아Sepia라 부르지만, 본래는 어두운 회색빛을 띤 검은색을 의미한다. 세피아Sepia는 갑오징어를 뜻하며 서양에서는 오래전부터 필기, 회화 등의 안료로 사용되었다. 빛바랜 오래된 이미지를 표현할 때도 사용한다.

No.028
C20 / M10 / Y0 / K45

슬레이트 그레이

슬레이트 그레이Slate Gray는 유럽 제국에서 지붕 기와에 사용한 석판의 색을 가리킨다. 슬레이트slate는 점판암을 뜻하며 생산지에 따라 검은빛을 띤 것, 회갈색을 띤 것 등 다양한 색조를 지니고 있다. 일반적으로는 점토암의 검고 짙은 회색을 말하며 점판암색 혹은 암반색으로도 해석된다.

No.029
C10 / M0 / Y5 / K15

포그

포그Fog는 안개가 껴 뿌옇고 희미한 푸른 색조를 띤 회색을 의미한다. 비나 안개가 많은 영국에서는 엷은 안개 혹은 실안개(헤이즈Haze) 등 엷은 회색빛을 띠는 색에 대한 표현이 매우 풍부하다. 각각 수증기의 농도에 따라 그 표현이 다르지만, 색에 대한 명확한 정의는 없다.

No.030
C5 / M0 / Y0 / K0

스노우 화이트

스노우 화이트Snow White는 눈과 같은 순백색으로 아주 오래전부터 존재해온 색이름이다. 시각적으로 특정한 색을 가리키는 것이 아니라 흔히 흰색의 정도를 표현할 때 사용한다. 이와 유사하게 순백색에 대한 표현으로 서리가 내렸을 때와 같은 흰색을 뜻하는 '프로스티 화이트Frosty White' 등이 있다.

No. 028

No. 029

No. 030

No.031
C0 / M0 / Y0 / K0

징크 화이트 · 티탄 화이트

광택이 없는 불투명한 흰색. 둘 다 보편적 흰색 안료로 징크 화이트Zinc White는 아연으로, 티탄 화이트(티타늄 화이트Titanium White)는 산화티타늄을 주성분으로 만들었다. 유사한 흰색이지만 착색력 차이 때문에 회화 물감에서는 구분하여 사용된다.

No.032
C5 / M5 / Y5 / K5

펄 화이트

펄 화이트Pearl White는 광택 있는 회색빛을 띤 흰색이다. 진주는 광택의 정도에 따라 표면에 다양한 색조를 나타내기에 펄 핑크Pearl Pink, 펄 그레이Pearl Gray 등 광택을 지닌 매우 옅은 색에 '펄Pearl'을 붙여 표현한다.

No. 033

No.033
C0 / M0 / Y0 / K5

앨러배스터

맑고 투명한 흰색. 앨러배스터alabaster는 대리석을 닮은 반투명한 흰색
광물로 설화 석고雪花石膏라 부르기도 한다. 고대 앨러배스터는 건축물
에 사용한 매우 강도 높은 방해석方解石을 가리켰다.

아이보리

상아象牙(코끼리의 엄니) 색으로 매혹적인 노란색을 띤 흰색이다. 서양에서는 오래전부터 상아를 진귀한 공예 재료로 취급했으며 고대 로마에서는 궁전 장식에 사용했다. 아이보리 블랙Ivory Black은 상아를 구워 만든 검은 안료로 붉은색을 띠는 투명한 검은색을 가리킨다.

No.034-A
C5 / M15 / Y5 / K90

아이보리 블랙

No. 034-A

No. 034

No.035
C0 / M15 / Y30 / K25

베이지

베이지Beige는 갈색빛을 띤 밝은 회황색으로 오늘날에는 특별히 소재에 국한되지 않으나, 본래 표백이나 염색을 하지 않은 자연 그대로의 양모羊毛 색을 가리켰다. 프랑스에서는 아직 가공하지 않은 삼베천의 색을 에크뤼Écru라 한다.

No.035-A
C5 / M15 / Y35 / K5

에크뤼

No. 035

No. 035-A

No.036
C5 / M5 / Y15 / K0

밀크 화이트

살짝 노란색을 띠는 불투명한 흰색. 밀크milk(우유)는 유럽에서는 생활 주변에서 흔히 접하는 중요한 식자재로 이미 10세기부터 색이름으로 사용되었다. 탈지분유의 색인 '스킴 밀크 화이트Skimmed Milk White' 등 밀크에서 유래한 색이름은 매우 다채롭고 풍부하다.

MILK

No. 036

다양한 명암의 검정과 하양

검정과 하양은 비록 색상을 갖지 않은 무채색이지만 모든 언어에 해당 색이름이 존재할 만큼 명암의 양극으로서 근원적인 색이다.

어느 문화권에서도 어둠을 의미하는 검정은 양면적 성격을 지녔다. 죽음, 소멸, 파괴와 같은 이미지를 지닌 동시에 다양한 색으로 분화되기 전, 탄생을 뜻하는 색이기도 하다. 그리스 신화 속 밤의 여신 '닉스Nyx'는 죽음이나 잠든 후의 생명, 다시 눈을 뜨는 것을 전하는 신이며 기독교 문화에서도 밤의 어둠은 죽음과 재탄생이 교차하는 길이다. 중국의 음양오행설에서는 겨울을 표현하는 사후세계의 색이지만, 모든 색을 포함한 색으로 수묵화의 기본색이기도 하다. 우리나라에서도 검정은 흉조나 부정적 의미로 사용되기도 했으나 고대부터 검은 삼족오를 신성한 새로 숭배하는 문화도 있었다. 특히 먹의 색과 같은 검정과 회색은 학문과 시화를 중히 여기는 문화와 함께 더욱 발달했다.

하양은 동서고금을 막론하고 순수함을 뜻하며 고대 이집트 신전이나 고대 로마의 제사녀 등 신을 섬기는 사람은 흰색 천을 걸쳐 입었다. 『구약성서』에서는 빛의 색으로 상징되었으며 이슬람이나 아시아의 모든 종교에서도 흰색은 최고 계층을 의미한다. 우리나라에서도 하양은 고대 건국 신화 등에서 성스러운 기운이나 존재를 묘사할 때 백마, 흰 사슴, 흰 새, 흰 구름 등으로 자주 등장한다. 또 악한 기운을 막아준다는 제액除厄과 벽사辟邪의 의미로 흰 종이, 소금, 흰 기둥 등이 일상에서 사용되었다. 하양 또한 양면적 성격을 지니고 있어 늙음, 생명이 다함의 의미를 담고 있기도 하다. 아프리카의 몇몇 부족은 상喪 중의 의복, 머리나 신체에 석회를 바르는 풍습을 가지고 있다.

고유명사에서 온 색이름

☐ PAINTER　☐ HISTORICAL PERSON　☐ CERAMIC　☐ FASHION BRAND & INDUSTRIAL PRODUCT

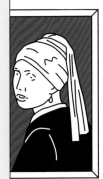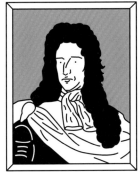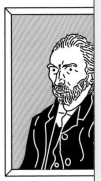

베르메르 블루, 윌리엄 오렌지, 고흐 옐로

색이름의 유래는 다양하다. 하늘, 땅, 동식물 등의 자연이나 염료, 안료 등 색의 소재는 색이름의 유래가 되는 대표적인 것들이다. 한편, 시대를 대표하는 예술가나 역사적 인물의 이름, 기업이나 브랜드명 등 고유명사가 붙은 색이름도 적지 않다. 이런 색이름은 모두 많은 사람들이 그 이름에서 공통된 이미지를 연상할 수 있는 특징 있는 컬러이다.

화가의 이름이 붙은 색이름

르네상스 시기 이후, 회화에도 새로운 색채 문화가 생겨났다.
화가들의 작품 가운데 특히 인상적인 색.

☑ PAINTER
☐ HISTORICAL PERSON
☐ CERAMIC
☐ FASHION BRAND &
 INDUSTRIAL PRODUCT

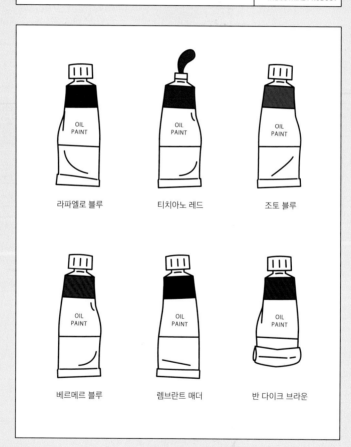

라파엘로 블루 티치아노 레드 조토 블루

베르메르 블루 렘브란트 매더 반 다이크 브라운

■ 조토 블루Giotto Blue

13~14세기 이탈리아 초기 르네상스 화가 조토가 사용한 남동석Azurite의 파란색. 파도바 스크로베니 예배당 벽화의 전면全面에 사용되었다.

■ 라파엘로 블루Raffaello Blue

15~16세기 이탈리아 르네상스 전성기의 화가이자 건축가인 라파엘로를 기념하기 위한 파란색. 성모 마리아의 의상에 사용한 파란색인 '마돈나 블루Madonna Blue'를 선명하게 표현해 이 같은 별칭이 붙었다. 라피스 라줄리의 파란색.

■ 렘브란트 매더Rembrandt Madder

17세기 네덜란드 바로크 시기 화가 렘브란트에서 유래한 암갈색. 어두운 색조를 기조로 입체적인 명암을 묘사했으며, 특히 어두운 적갈색을 가리켜 이런 색이름이 붙었다.

■ 티치아노 레드Tiziano Red

15세기 이탈리아 르네상스 시기 베네치아파 화가 티치아노가 애호하여 사용한 빨간색. 제단화 〈성모승천〉에서는 성모와 사도 두 명의 의상에 이런 빨간색이 사용되었다.

■ 반다이크 브라운Vandyke Brown

17세기 벨기에 플랑드르파 궁정화가였던 반 다이크가 자주 사용한 다갈색. 이 색의 물감은 탄광의 부식토에서 채굴한 갈탄에서 불순물을 제거한 후, 정제하여 만들어졌다.

■ 베르메르 블루Vermeer Blue

17세기 네덜란드 바로크 시기 화가 베르메르를 기념하기 위해 만든 파란색. 〈진주 귀걸이를 한 소녀〉 등의 작품에 사용된 울트라마린이다.

화가의 이름이 붙은 색이름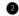

합성안료는 회화의 색채에 많은 영향을 주었다.
근대화가들의 작품에서 연상되는 색.

☑ PAINTER
☐ HISTORICAL PERSON
☐ CERAMIC
☐ FASHION BRAND &
 INDUSTRIAL PRODUCT

로랑생 그레이　후지타 화이트　피카소 블루　모네 블루　르누아르 핑크　고흐 옐로

■ 고흐 옐로Gogh Yellow

19세기 네덜란드 후기인상파 화가 반 고흐가 〈해바라기〉, 〈밤의 카페 테라스〉 등에서 표현한 노란색. 당시 시판되기 시작한 합성안료인 크롬 옐로를 많이 사용했다.

■ 모네 블루Monet Blue

19~20세기 프랑스 인상파 화가 모네에서 유래한 맑은 청자색. 맑은 회색을 바탕에 칠하고 코발트블루나 울트라마린에 알칼리성 탄산납을 혼합해 빛의 밝음을 표현했다.

■ 후지타 화이트Fujita White

19~20세기 프랑스에서 활동한 일본 화가 후지타 츠구하루藤田嗣治가 사용한 유백색. 알칼리성 탄산납에 천화분天花紛을 혼합해 고혹적이며 독특하게 빛나는 백색을 만들었다.

■ 르누아르 핑크Renoir Pink

19세기 프랑스 인상파 화가 르누아르는 독특한 터치로 다수의 누드상을 그리며 진한 핑크를 사용해 상기된 피부색을 표현했다.

■ 피카소 블루Picasso Blue

19~20세기 스페인, 프랑스에서 활동한 화가이자 조각가인 피카소가 청년기에 사용한 '블루 시대'를 기념하여 만든 색이름. 프러시안 블루를 기조로 사실적 묘사를 했다.

■ 로랑생 그레이Laurencin Gray

20세기 프랑스 여성 화가이자 조각가인 마리 로랑생이 표현한 맑은 회색. 핑크나 물색이 들어간 밝고 달콤한 그레이로 다수의 여성상을 그렸다.

역사적 인물의 이름이 붙은 색이름

색의 역사는 사람의 역사이기도 하다.
전설이나 역사적 인물을 기념하기 위한 색이름도 다수 존재한다.

☐ PAINTER
☑ HISTORICAL PERSON
☐ CERAMIC
☐ FASHION BRAND &
 INDUSTRIAL PRODUCT

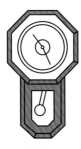

윌리엄 오렌지

푸크시아 퍼플

앙투아네트 핑크

퐁파두르 블루

로빈 후드 그린

테레지안 옐로

■ 앙투아네트 핑크Antoinette Pink

18세기 프랑스 브루봉 왕조기 루이 16세의 황후였던 마리 앙트아네트가 의상이나 가구, 도기 등에 애용한 핑크. 당시 귀부인들 사이에서 대유행한 색이다.

■ 윌리엄 오렌지William Orange

영국 및 네덜란드의 통치자였던 윌리엄 3세를 기념하여 만든 색이름. 네덜란드 사람이 가장 경애하는 색으로 축구 등 국가를 상징하는 색으로도 사용되고 있다.

■ 로빈 후드 그린Robin Hood Green

중세 잉글랜드의 전설적인 의적, 로빈 후드가 입은 의복 색인 진한 초록색. 본거지인 셔우드 숲속에서는 보호색이 되기도 했다.

■ 푸크시아 퍼플Fuchsia Purple

밝고 선명한 붉은 보라색. 푸쿠시아의 꽃 색을 말하며 푸크시아는 식물학자 찰스 풀루미어가 이 식물을 처음 보고 위대한 식물학자 레온하르트 푸크스를 기리며 붙인 색이름이다.

■ 테레지안 옐로Theresian Yellow

18세기 오스트리아 여제 마리아 테레지아가 사랑한 맑은 노란색. 왕실 피서지였던 쇤브룬 궁전의 외벽은 이 색으로 칠해져 있다.

■ 퐁파두르 블루Pompadour Blue

18세기 프랑스의 퐁파두르 후작 부인에서 유래한 색이름. 퐁파두르 부인은 루이 15세의 애첩으로 로코코 문화를 보호하기 위해 세브르 왕립 도자기 제작소를 설립했다.

도자기 이름이 붙은 색이름

다양한 도자기는 문화와 함께 색도 성장해왔다.
전통의 제법을 오늘날에도 계승 발전시키고 있는 색상.

□ PAINTER
□ HISTORICAL PERSON
☑ CERAMIC
□ FASHION BRAND &
 INDUSTRIAL PRODUCT

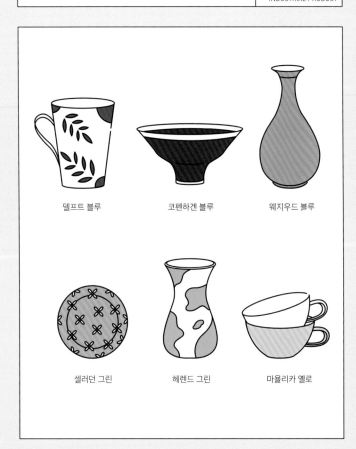

델프트 블루

코펜하겐 블루

웨지우드 블루

셀러던 그린

헤렌드 그린

마욜리카 옐로

■ 웨지우드 블루Wedgwood Blue

영국 웨지우드사가 개발한 사기그릇(도기와 자기의 중간인 스톤웨어Stoneware) 가운데 '제스퍼웨어Jasperware' 시리즈의 소태素胎(유약을 바르기 전의 도자기)에 사용된 맑은 파란색.

■ 델프트 블루Delft Blue

네덜란드 델프트 지방에서 생산되는 도기의 파란색. 일본 이마리伊万里 도자기의 채색법에서 유래한 바탕에 백유약을 칠한 후 코발트 블루로 채색한 것.

■ 헤렌드 그린Herend Green

헝가리 도자기 메이커 헤렌드의 '인도의 꽃' 시리즈에 사용된 초록색. 일본의 카키에몬柿右衛門 양식의 영향을 받아 동양과 동유럽의 감성이 융합되었다.

■ 코펜하겐 블루Copenhagen Blue

덴마크의 명품 도자기 '로열 코펜하겐'의 '블루 플루티드Blue Fluted' 시리즈의 파란색. 일본의 아리타有田 자기의 채색법에서 유래한 흰 바탕에 코발트 블루로 당초 문양을 그린 것.

■ 마욜리카 옐로Maiolica Yellow

중세 스페인의 마요르카 섬에서 발상해 이탈리아로 전해지며 마욜리카 도기라 불리게 되었다. 노란색, 파란색, 초록색, 흰색 등의 4색을 사용하는 것이 특징이다.

■ 셀러던 그린Celadon Green

태국 북부 치앙마이의 대표적인 도기 셀러던 도자기의 비취와 같은 청록색. 고대 중국 청자의 영향을 받아 나타난 것으로 태국이나 베트남 왕조에서 많은 사랑을 받았다.

패션 브랜드나 공업제품의 색이름

일류 브랜드에서는 새로운 색이름을 창조해내기도 한다.
기업이나 그 상품의 이미지에서 확립된 색이름.

☐ PAINTER
☐ HISTORICAL PERSON
☐ CERAMIC
☑ FASHION BRAND &
 INDUSTRIAL PRODUCT

베네통 그린 에르메스 우레지 페라리 레드

샤넬 베이지 포드 블랙 티파니 블루

■ 페라리 레드Ferrari Red

이탈리아 자동차 제조회사 페라리의 회사 이미지 컬러. 1947년 설계된 페라리의 스포츠카 색에 사용한 이후 자연스럽게 '페라리=빨간색'이라는 이미지가 형성되었다.

■ 베네통 그린Benetton Green

이탈리아 패션 브랜드 베네통의 회사 이미지 컬러인 선명한 초록색. 풍부한 컬러 베리에이션을 전 세계적으로 전개한 패션 브랜드로 유명하다.

■ 포드 블랙Ford Black

미국의 자동차 제조회사 포드가 1909년 대량 생산하기 시작한 'T 타입 포드'의 차체 색. 20세기 초, 모던 디자인을 상징하는 색이기도 하다.

■ 에르메스 오렌지Hermas Orange

프랑스 패션 브랜드 에르메스의 포장에 사용된 선명한 오렌지색. 제2차 세계대전 중 종이가 부족하여 임시로 남아 있던 오렌지색 종이를 사용한 것에서 시작되었다.

■ 티파니 블루Tiffany Blue

미국의 보석 브랜드 티파니의 이미지 컬러인 밝은 청록색. 미국 지빠귀새의 알 껍데기 색으로 터키석의 색과 비슷하다. 역사가 오래된 성공적인 컬러 마케팅의 사례라 할 수 있다.

■ 샤넬 베이지Chanel Beige

프랑스 패션 브랜드 샤넬이 자주 사용한 베이지색. 1920년대에 베이지, 검정 등 무채색을 사용하는 일은 매우 혁신적이었다.

마치며

색이 연속된다는 생각은 초등학생 때부터 가지고 있었습니다. 유년 시절, 불조심 포스터 공모 저학년부에서 금상을 수상하고 상금으로 72색 색연필을 받은 적이 있습니다. 가지런히 놓인 색의 그러데이션에 감탄하며 색연필에 세로로 적힌 색이름을 보고 각각의 색이름이 있다는 것을 알았습니다. 처음 느꼈던 감동이 매우 강렬했기에 화방의 그림물감 코너, 컬러 베리에이션이 풍부한 옷가게, 색채 견본 컬러칩 등 많은 색이 정연하게 늘어서 있는 광경을 보면 지금도 설렘으로 가슴이 쿵쾅거립니다.

그동안 그래픽디자이너로서 수많은 색을 다루는 일을 하며 2001년경부터 각각의 색이 지닌 이름의 유래나 색조를 나름대로 조사, 정리해보고자 하는 생각을 했습니다. 그러나 수년에 걸쳐 백여 가지가 넘는 색들을 정리하며 무한하게 확장해가는 색채의 세계에 압도되어 계획대로 완성하지 못한 채로 조사한 자료들을 십 년 이상 방치해두었습니다. 그런데 이번에 그것을 정리할 기회가 다

시 찾아왔습니다. 다시 많은 색과 마주하고 그 본연의 물성을 찾아 재현해가는 작업은 힘들었지만 매우 즐거웠습니다. 필생의 사업이라 할 수 있는 작업에 대한 기회를 얻어 색채학 전문가도 아닌, 글을 쓰는 작업과는 무관한 나를 이끌어준 편집자 나카무라 토오루 씨에게 깊은 감사의 말을 전합니다.

평소에는 북디자이너의 입장이었지만, 이번에는 글을 쓰고 색을 만드는 일에만 전념하였기에 디자인은 모두 다른 전문가에게 맡겼습니다. 색에 대한 감상이 각기 다르듯, 디자인에 대한 해석도 각자가 다르겠지만 정말 멋지고 재밌는 방향으로 만들어진 이 책은 나의 상상을 뛰어넘었습니다. 처음 샘플 디자인을 봤을 때, 마치 72색 색연필 케이스를 열었던 그 순간의 두근거림처럼 신선한 충격을 받았습니다. 색 하나하나에 너무나 귀여운 일러스트도 함께 그려졌습니다. 스타일리시한 북디자인을 완성해준 야마모토 요스케 씨, 오타니 유노스케 씨에게도 감사드립니다.

지은이
아라이 미키

옮긴이의 글

색은 언제나 우리 주변에서 공기처럼 존재합니다. 저자 아라이 미키는 그래픽디자이너이자 수채화가로 평생을 색채와 함께 일해왔습니다. 이런 그녀의 풍부한 경험은 우리에게 평소 잊고 사는 공기의 소중함을 일깨워주듯, 생활 주변에 항상 존재하는 색채에 다양한 이야기를 담아 소개함으로써 독자에게 색채에 대한 잠재된 흥미를 불러일으키게 합니다.

동양의 전통색과 오늘날 산업사회에서 사용하는 색을 균형 있게 소개하고 있어 마치 타임머신을 타고 과거와 현재를 동시에 오가는 기분이 들게 한 점도 매력적입니다. 또한 동일한 한자 문화권인 한·중·일에서 사용하는 색은 비슷한 듯하면서도 달라 우리의 호기심을 자극하기에 충분합니다. 일례로 비교적 이른 시기 서양의 근대 문물을 받아들여 상업화한 일본은 색채에서도 이미 근대부터 상업적인 목적으로 새로운 색이름을 만들어내기도 했습니다. 이러한 모습은 색채라는 영역을 통해 그 사회의 오랜 역사와 문화를 알 수 있게 합니다.

외국 문화에 대해 통·번역을 할 때 가장 어려운 점은 언어에 담긴 각 문화권

특유의 뉘앙스를 우리나라 독자들에게 어떻게 전달할 것인가 하는 문제입니다. 한·중·일 등 각국이 지닌 특유한 문화적 성향을 나타내는 색채 언어에 대해 가능한 원저자의 의도를 살려 전달하고자 노력했으나, 우리나라에서 동일하게 통용되는 색에 대해서는 가능한 독자의 이해를 도울 수 있는 친숙한 색채 언어로 번역했습니다. 그럼에도 불구하고 우리나라의 독자들이 다소 이질감을 느낄 수 있다고 여긴 부분은 감수자 선생님께 도움을 받을 수 있었습니다. 부디 이 책에서 제가 느꼈던 흥분과 즐거움이 독자 여러분에게도 가감 없이 전달되기를 바랍니다.

이 책을 번역하며 비록 저자와 분야는 다르지만, 저 역시 지금까지 색채와 밀접한 분야에서 일해왔기에 우리나라의 전통과 현대를 아우르는 색에 관한 이야기를 풀어내고 싶다는 작은 소망이 생겼습니다. 제게 이런 새로운 소망을 가지게 했을 뿐만 아니라 아담하고 귀여우면서도 풍부한 지식을 담은 이 책의 작업에 함께할 수 있게 해준 지노출판의 도진호 대표님께 감사드립니다.

2022년 5월
정창미

색(色)에 대해 궁금할 때 찾아보세요!

국가기술표준원 한국색채표준디지털팔레트 https://www.kats.go.kr/content.do?cmsid=86
신한화구 http://www.shinhanart.co.kr/
아틀리에스아크릭 http://atelieracrylic.com/atelier-interactive/pthalo-blue/
영어 색이름 찾기 https://colors.artyclick.com/
일본어 색이름 찾기 https://www.color-site.com/
크레욜라 https://www.crayola.com/explore-colors.aspx
팬톤 https://www.pantone.com/
Holbein Art Materials, INC. https://www.holbein.co.jp/resources/anatomy

참고사이트

국가 생물종 지식정보시스템 http://www.nature.go.kr
국가기술표준원 KS A 0011 물체색의 색이름 https://standard.go.kr/KSCI/portalindex.do
국가기술표준원 한국색채표준디지털팔레트 https://www.kats.go.kr/content.do?cmsid=86
국립국어원 https://www.korean.go.kr/front/main.do
네이버 지식백과 식물학백과(한국식물학회) https://terms.naver.com/list.naver?cid=62861&
 categoryId=62861
두산백과두피디아 http://www.doopedia.co.kr
문화원형백과 https://terms.naver.com/list.naver?cid=49190&categoryId=49190
월간민화 http://artminhwa.com/
한국궁중복식연구원 http://www.royalcostume.net/
한국민속대백과사전 https://folkency.nfm.go.kr/kr/main
한국민족문화대백과 http://encykorea.aks.ac.kr/
한국음식문화 https://www.kculture.or.kr/main/hansikculture
Granny SmithFrom Wikipedia https://en.wikipedia.org/wiki/Granny_Smith

참고문헌

KBS한국색채연구소편, 『우리말색이름 사전』, KBS문화사업단, 1991.

문은배, 『한국의전통색』, 안그라픽스, 2012.

박연선, 『Color 색채용어사전』, 예림. 2007.

오이뮤, 『색이름 352』, 오이뮤, 2019.

정동효, 윤백현, 이영희, 『차생활문화대전』, 홍익재, 2012.

조경래, 『규합총서에 나타난전통염색법 해설』, 한국학술정보. 2007.

近江 源太郎(監修), 『色の名前』, 角川書店, 2000.

福田 邦夫, 『すぐわかる日本の伝統色』, 東京美術, 2005.

『色の名前事典』福田邦夫(主婦の友社)

『色の手帖』(小学館)

『色の知識』城一夫(青幻舎)

『色彩─色材の文化史』フランソワ・ドラマール&ベルナール・ギノー(創元社)

『イタリアの伝統色』城一夫&長谷川博志(パイ インターナショナル)

『フランスの伝統色』城一夫(パイ インターナショナル)

『色─民族と色の文化史』アンヌ・ヴァリション(マール社)

『色の名前』近江源太郎(角川書店)

『日本の伝統色を愉しむ』長澤陽子(東邦出版)

『日本の伝統色』『フランスの伝統色』『中国の伝統色』(DIC カラーガイド)

『日本の色・世界の色』永田泰弘(ナツメ社)

『画材と素材の引き出し博物館』目黒区美術館(中央公論美術出版)

『色で巡る日本と世界』色彩文化研究会(青幻舎)

『日本の色辞典』吉岡幸雄(紫紅社)

『草木染の百年』高崎市染料植物園

『色彩から歴史を読む』(ダイヤモンド社)

아라이 미키 新井美樹

도쿄도 출신으로 그래픽디자이너이자 수채화가이다. 1982년 쿠와사와(桑沢)디자인연구소 리빙디자인과를 졸업한 후, 디자인 프로덕션에서 근무했으며 2001년부터 프리랜서로 활동하기 시작했다. 그래픽디자이너로서 서적, 잡지 등의 출판물, 팸플릿, 카탈로그, 패키지 등 전반적인 평면디자인 작업을 하고 있다. 디자인이 디지털화되면서 손그림의 따스함을 지닌 표현법에 이끌려 2000년경부터 자신이 여행한 각국의 풍경을 수채화로 그리기 시작했다. 2003년에는 첫 개인전을 가졌으며 1~2년에 한 번씩 개인전을 개최하고 있다.

홈페이지: http://Moineau.fc2web.com/

정창미 옮김

대학에서 의류학을 전공하고 일본 도쿄 문화복장학원 디자인전공과를 졸업했다. 이후 일본계 기업에서 패션디자이너로 근무하며 줄곧 색채와 함께 생활해왔다. 2000년대 중반, 중국 상하이에서 근무하던 중 미술사에 관심을 가져 대학원에 진학, 중국 현대미술사 전공으로 미술사학 박사학위를 취득했다. 현재는 대학에서 미술사를 강의하며 한·중·일을 중심으로 한 아시아 미술에 대해 연구하고 있다.

이상명 감수·편역

이화여자대학교에서 정보디자인을 전공하고, 일본여자미술대학(JOSHIBI)에서 색채이론으로 석사와 박사학위를 받았다. 국내 디스플레이연구소의 연구원을 거쳐 현재는 대학에서 색채 관련 강의를 하고 있다. 조형심리와 색이름 연구의 권위자 오미 겐타로(近江源太朗) 지도교수의 영향으로 석사 때부터 색이름에 대한 연구에 관심을 가지게 되었다. 색과 관련된 일에는 뭐든 관심이 많으며 색을 통해 세상을 보고 그 속에서 삶의 이치와 즐거움을 찾는 방법을 연구하며 알리는 일에 진심이다.

MONOCHROME

색이름 사전

초판 1쇄 2022년 6월 24일

지음 아라이 미키 | **그림** 야마모토 유스케, 오타니 유노스케 | **옮김** 정창미

감수·편역 이상명 | **편집** 북지육팀 | **본문니사인** 운용 | **제작** 제이오

펴낸곳 지노 | **펴낸이** 도진호, 조소진 | **출판신고** 제2019-000277호

주소 경기도 고양시 일산서구 중앙로 1542, 653호

전화 070-4156-7770 | **팩스** 031-629-6577 | **이메일** jinopress@gmail.com

ⓒ 지노출판, 2022
ISBN 979-11-90282-41-3 (03600)